zhōng　　Yuè　　Yǔ

中越語版
進階級
華語文書寫能力
習字本：

依國教院三等七級分類，
含越語釋意及筆順練習。

4

Chinese × Tiếng Việt

編序 Lời tựa
編者

Bắt đầu từ năm 2016, Nhà xuất bản Văn hóa Chu Tước liên tục cho ra mắt những quyển sách luyện viết chữ Hán. Trong 6 năm qua chúng tôi đã cho ra thị trường tổng cộng là 10 quyển, tuy không quảng bá rộng rãi và dù rằng không nhận được nhiều sự chú ý như những thể loại sách nấu ăn hay du lịch khác, nhưng lượng tiêu thụ loại sách này vẫn rất ổn định. Trên bước đường phát hành những dạng sách này, chúng tôi luôn luôn thật thận trọng, với hy vọng mang đến cho quý độc giả những quyển sách luyện viết chữ chuẩn xác và tốt nhất.

Với lần xuất bản này, chúng tôi đã mạnh dạn tiến hành một cuộc khảo nghiệm đầy thách thức, đó chính là đem quyển luyện chữ viết mở rộng đối tượng người xem, sử dụng công trình nghiên cứu 6 năm mang tên "Năng lực Hán ngữ tiêu chuẩn Đài Loan" (Taiwan Benchmarks for the Chinese Language, viết tắt là TBCL) do những chuyên gia được Viện nghiên cứu giáo dục quốc gia mời về nghiên cứu phát triển làm chuẩn, lấy 3100 Hán tự trong đó biên tập thành bộ sách, đính kèm theo đó là phiên âm tiếng Trung, quy tắc bút thuận và ý nghĩa của từng từ bằng tiếng Việt, hy vọng những người bạn nước ngoài có hứng thú với Hán tự tiếng Trung sẽ dễ dàng học tập được chữ viết này.

Bộ sách luyện viết phiên bản Trung - Việt được dựa theo 3 trình độ 7 cấp bậc của TBCL xuất bản phát hành. Trình độ sơ cấp sẽ từ cấp độ 1 đến cấp độ 3, trong đó phân biệt có 246 từ, 258 từ và 297 từ; trình độ trung cấp sẽ từ cấp độ 4 đến cấp độ 5, lần lượt sẽ là 499 từ và 600 từ; trình độ cao cấp sẽ từ cấp độ 6 đến cấp độ 7 và mỗi cấp độ sẽ có 600 từ. Sự phân chia cấp bậc trong lần xuất bản đặc biệt này, sẽ giúp cho quý độc giả có thể học tập theo trình tự từ thấp đến cao, đồng thời cũng sẽ không vì quá nhiều từ, khiến cho sách quá dày, làm ảnh hưởng đến quá trình luyện viết chữ.

Bộ sách luyện viết phiên bản trung cấp có phần đi sâu hơn phiên bản sơ cấp trước, danh sách Hán tự ở mỗi quyển đều được tạo thành dựa theo nét bút thuận, giúp cho người đọc có thể từ từ luyện tập từ mức độ dễ đến mức độ khó hơn và là một bộ chữ Hán dạng phồn thể đẹp điển hình. Mong rằng khi phát hành bộ sách này sẽ giúp ích thêm trên con đường học tập của những người sử dụng tiếng Trung như ngôn ngữ thứ hai, và tin rằng nếu mỗi ngày luyện viết 3 ~ 5 từ sẽ giúp cho quý độc giả có thêm thời gian để tĩnh tâm, đồng thời cũng tìm được niềm vui trong quá trình luyện viết chữ tiếng Trung.

編輯部 Ban biên tập

2

Hướng dẫn sử dụng quyển sách này 如何使用本書

Quyển sách này được thiết kế riêng biệt, người xem khi sử dụng sẽ thấy rất tiện lợi. Dưới đây là hướng dẫn sử dụng quyển sách này, mời các bạn cùng tham khảo để khi thực hành luyện tập sẽ càng thêm hữu ích.

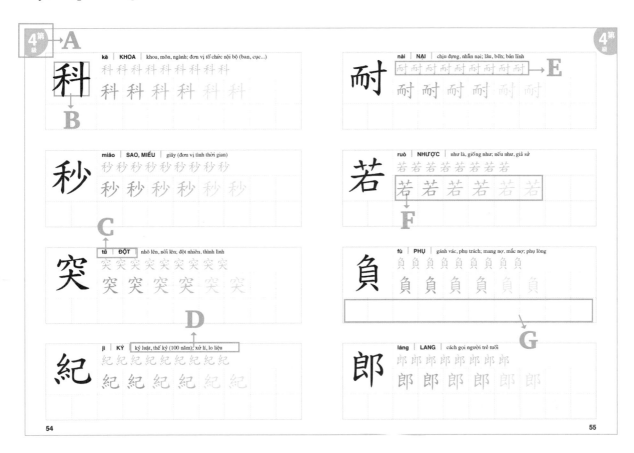

A. **Cấp độ** : phân chia số thứ tự rõ ràng, quý độc giả có thể hiểu rõ hơn về cấp độ của sách này.

B. **Hán tự** : hình dáng của chữ tiếng Trung .

C. **Phiên âm tiếng Trung** : biết được làm thế nào để phát âm, có thể tự mình luyện tập thử xem.

D. **Dịch nghĩa tiếng Việt** : giải thích ý nghĩa của từ, giúp người sử dụng tiếng Trung như ngôn ngữ thứ hai có thể hiểu rõ ý nghĩa chữ này; và đương nhiên những ai thành thạo tiếng Trung cũng có thể dùng nó để học tập tiếng Việt.

E. **Bút thuận** : là thứ tự viết các nét của từ này, có thể xem đi xem lại nhiều lần, dùng ngón tay viết nhẩm theo trước cho quen dần với trình tự các bước viết.

F. **Tô đậm theo** : căn cứ theo nét vẽ có sẵn tô theo từng chữ một, từ gợi ý sẽ dần nhạt đi, điều này sẽ làm cho việc học càng thêm tính thách thức.

G. **Luyện tập** : sau khi đã tô hết những từ gợi ý, quý độc giả có thể tự luyện tập thêm, đều này sẽ giúp gia tăng ấn tượng sâu sắc với chữ đó.

Mục lục 目錄

有趣的中文字

中文

字

Sự thú vị của Hán tự tiếng Trung

Sự thú vị của Hán tự tiếng Trung 有趣的中文字

Trong Bộ luyện viết tiếng Trung cấp cơ bản quyển 1, 2, 3 (phiên bản Trung-Việt) ở phần "Công phu luyện viết chữ căn bản" chúng ta có tham khảo một số lưu ý trước khi bắt đầu luyện viết, được giới thiệu về nét viết và nguyên tắc bút thuận căn bản; qua quá trình rèn luyện từng nét một, quý độc giả sẽ bắt đầu lĩnh hội nhiều thú vị khi luyện viết. Với nội dung lần này chúng tôi đặc biệt giới thiệu đến quý độc giả kết cấu hình thành Chữ Hán, dùng cách giải thích thú vị nhằm dễ dàng hiểu được hàm ý của Hán tự tiếng Trung.

Khởi nguồn Chữ Trung Quốc ngày nay có từ rất sớm. Sớm nhất phải nói đến "Giáp cốt văn" với 3-4 ngàn năm tuổi (chữ viết khắc trên mai rùa và xương thú), đây là phát hiện cổ xưa nhất về nguồn gốc hình thành Chữ Trung Quốc. Nét viết và hình dáng Chữ Trung Quốc biến đổi dần qua từng triều đại, từ Giáp cốt văn đến Kim văn, Triện văn, Lệ thư..., cứ thế cho đến Khải thư (chữ khải) mới được cho là đã dần ổn định.

Do đổi thay triều đại lẫn thời đại nên chữ Hán cũng vì thế mà được thêm bớt và không ngừng sáng tạo chữ viết mới. Hãy thử nghĩ xem những Hán tự mới được hình thành dựa vào căn cứ tạo dựng nào? Nếu chúng ta có thể hiểu được nguyên tắc tạo nên một Hán tự, vậy thì sự nhận biết từ của chúng ta cũng trở nên dễ dàng hơn rồi.

Vì vậy, muốn làm quen với tiếng Trung bước đầu chúng ta cần nhận biết chữ; muốn nhận biết được chữ, thì đầu tiên phải hiểu cách tạo nên một Hán tự trước sẽ dễ dàng tiếp thu hơn.

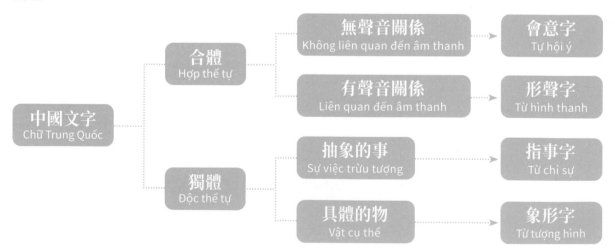

◆ Nhận biết Độc thể tự và Hợp thể tự

Muốn hiểu được Hán tự tiếng Trung trước hết cần làm rõ thế nào là Độc thể tự và thế nào là Hợp thể tự.

Phân tích sơ bộ kết cấu chữ Hán phồn thể được chia ra làm hai loại là "Độc thể tự" và "Hợp thể tự". Nếu một Hán tự được cấu thành bởi một chữ tượng hình độc lập, ví dụ: 手、大、力 ... thì được gọi là "Độc thể tự"; còn Hợp thể tự được tạo thành bởi hai chữ tượng hình trở lên, ví dụ:「打」、「信」、「張」...

常見獨體字 Độc thể tự thường gặp	八、二、兒、川、心、六、人、工、入、上、下、正、丁、月、 幾、己、韭、入、山、手、毛、水、土、本、甘、口、人、日、 上、王、月、馬、車、貝、火、石、目、田、蟲、米、雨等。
常見合體字 Hợp thể tự thường gặp	伐、取、休、河、張、球、分、戀、思、台、需、架、旦、墨、 弊、型、些、墅、想、照、河、揮、模、聯、明、對、刻、微、 膨、概、轍、候等。

◆ Chữ tượng hình: dùng hình ảnh miêu tả cụ thể ý nghĩa sự vật

Khởi nguồn chữ Hán cũng giống như những ngôn ngữ cổ khác đều bắt đầu từ việc vẽ lại hình ảnh, sơ khai nhất là Giáp cốt tự chỉ cần nhìn thoáng qua cũng có thể hiểu được ý nghĩa của kí hiệu; ở Giáp cốt tự vẫn giữ lại gần như hình dáng bên ngoài của sự vật, được mô phỏng theo hình dáng cong, gập khúc của sự vật rồi vẽ ra mà thành, sự cấu thành từ vật thể (tượng) và hình dáng (hình) được gọi là "Chữ tượng hình". Đây chính là cách tạo từ sớm nhất.

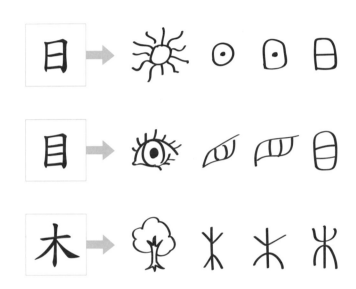

◆ Chữ chỉ sự: miêu tả ý nghĩa trừu tượng

Sau khi Chữ tượng hình được sử dụng nhiều, con người thời đó phát hiện có một số từ không thể vẽ ra cụ thể được hình ảnh ví dụ như trên, dưới, trái, phải... cho nên họ mới thêm vào một số kí tự đơn giản trên nền Chữ tượng hình cũ để tạo nên chữ mới nhằm biểu đạt thêm ý nghĩa. Cách tạo chữ này được gọi là Chữ chỉ sự

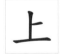 có chữ cổ là 「 ⟋⟍ 」, ở nét 「 ⟍ 」 thêm vào một nét bên trên, biểu đạt ý nghĩa là thượng (trên).

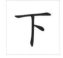 có chữ cổ là 「 ⟍⟋ 」, ở nét 「 ⟋ 」 thêm vào một nét bên dưới, biểu đạt ý nghĩa là hạ (dưới).

 chữ 「 本 」 có nghĩa là rễ cây. Với từ tượng hình 「 木 」 (mộc) ở bên dưới thêm một kí hiệu để biểu đạt ý nghĩa là bộ phận gốc rễ, căn nguyên 「根」 (rễ).

 nếu muốn miêu tả ngọn cây thì ở chữ tượng hình 「 木 」 (mộc) thêm vào kí hiệu ở trên thì có thể thành chữ 「末」 (ngọn).

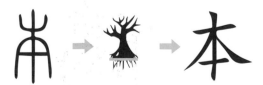

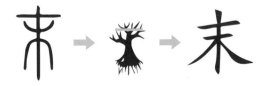

◆ Chữ hội ý: sự kết hợp giữa những kí hiệu tượng hình

Sau khi đã có Chữ tượng hình và Chữ chỉ sự, người cổ đại phát hiện rằng văn tự vẫn chưa đủ dùng, cho nên họ dùng hai hoặc nhiều Chữ tượng hình hơn để hợp thành một thể kí hiệu, đồng thời cũng tạo nên từ mới được gọi là Chữ hội ý. Chữ hội ý được hình thành là do để bù lại những hạn chế của Chữ tượng hình và Chữ chỉ sự; nếu đem Chữ tượng hình và Chữ chỉ sự ra so sánh thì Chữ hội ý có thể tạo nên rất nhiều chữ mới, mặc khác cũng có thể biểu đạt nhiều ý nghĩa trừu tượng hơn.

Ví dụ: chữ 森 được tạo bởi 3 chữ 木, một chữ "mộc" có nghĩa là một cây; hai chữ "mộc" có nghĩa là 林 (rừng); ba chữ "mộc" có nghĩa là rừng rậm, có rất nhiều cây. Từ đó cho thấy 木, 林, 森 dùng để biểu đạt những khái niệm trừu tượng khác nhau.

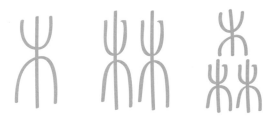

Chữ hội ý có thể dùng một Chữ tượng hình làm nên chữ mới, ví dụ 林 và 比 (đặt ngang hàng); 哥 và 多 (xếp chồng lên); 森 và 晶 (cách xếp giống chữ phẩm) v.v...; cũng có thể dùng Chữ tượng hình khác để sáng tạo chữ mới như: chữ 明 được tạo bởi 日 và 月, nhật nguyệt (mặt trăng và mặt trời) thì chiếu rọi có nghĩa là ánh sáng và sáng tỏ.

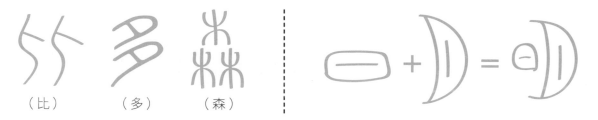

（比）　　（多）　　（森）

◆ Chữ hình thanh: làm giàu số lượng chữ viết

Ở phần trên giới thiệu về Chữ tượng hình, Chữ chỉ sự, Chữ hội ý, tất cả những dạng này điều biểu đạt "ý nghĩa" của chữ; văn tự vốn không có công năng diễn đạt được âm thanh, lúc bấy giờ chữ được tạo như thế nào thì đọc theo thế ấy; khi nền văn hóa dần bắt đầu có chiều sâu nhất định nhu cầu sử dụng từ ngữ cũng theo đó tăng cao, vì vậy họ kết hợp những âm tiết đã được xác lập và sử dụng rộng rãi là "thanh phù" (kí hiệu âm tiết) và "ý phù" (biểu đạt ý nghĩa) hợp lại với nhau tạo thành tổ hợp âm có ý nghĩa mới; "thanh phù" đại diện cho phần phát âm, còn "ý phù" là phần nghĩa, cách sáng tạo như thế này được gọi là Chữ hình thanh. Sự xuất hiện của Chữ hình thanh giải quyết một lượng lớn vấn đề ngữ nghĩa và âm tiết của từ; với cách tạo dựng chữ đơn giản và kết cấu biến hóa đa dạng đã góp phần làm phong phú số lượng chữ Hán, thế nên ngày nay một lượng lớn văn tự có cấu tạo dạng Chữ hình thanh này

phần hình bên biểu đạt nghĩa　　phần thanh bên biểu đạt âm

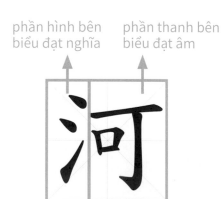

phần thanh bên biểu đạt âm　　phần hình bên biểu đạt nghĩa

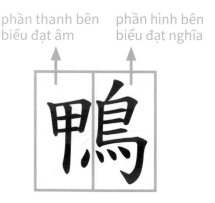

Trong Nhật Báo Quốc Ngữ từng xuất bản về "Sự thú vị của Hán tự tiếng Trung" có một số ví dụ rất dễ hiểu, tác giả Trần Chính Trị viết: "Chúng ta miêu tả dòng nước sạch và xinh đẹp là 清 (thanh); ở chữ này là sự kết hợp của 青 chữ thanh và 水 chữ thủy. Để hình dung một ngày đẹp tươi ta có chữ 晴, với chữ này thì có chữ 青 ở bên và thêm vào 日 chữ nhật (ngày)...". Còn về chữ 精 nghĩa gốc của chữ này là vứt bỏ lớp vỏ cứng bên ngoài của gạo. Ở bên cạnh 青 thêm vào 目 mục (mắt) tạo thành chữ 晴, chữ 晴 có nghĩa là đôi mắt có thể thấy những sự vật xinh đẹp. Ở bên cạnh 青 thêm vào 言 thành chữ 請 nghĩa là có lễ phép. Ở bên cạnh 青 thêm vào 心 thành chữ 情 nghĩa là tình cảm được xuất phát từ tâm hồn đẹp. Những chữ khác như 菁 và 靖 đều có nghĩa là tốt đẹp. Đây đều là những chữ hình thanh thú vị, thông qua cách hiểu như thế này Tiếng Trung cũng trở nên thú vị hơn!

◆ Chữ chuyển chú và Chữ giả tá hai cách tạo dựng từ không dễ để hiểu rõ

Trong Lục thư ngoài Chữ tượng hình, chỉ sự, hội ý, hình thanh ra vẫn còn Chữ chuyển chú và Chữ giả tá. Trong sáu cách sáng tạo chữ Hán thì tượng hình, hội ý, chỉ sự, hình thanh là cơ bản nhất, còn về chuyển chú và giả tá lại là cách tạo dựng từ được chuyển hóa mà thành.

Sự hình thành và sáng tạo chữ viết không chỉ do một người, một thời đại hay là một khu vực sáng lập nên, vì thời gian, không gian, hoàn cảnh khác nhau dẫn đến việc từ có cùng ngữ nghĩa nhưng lại khác chữ, vì vậy sự xuất hiện của nguyên tắc "chuyển chú" sẽ giúp hỗ trợ giải thích ý nghĩa của các từ đó.

Ví dụ như chữ 纏 có nghĩa là dùng dây thừng quấn 繞 lấy vật thể; còn về chữ 繞 có nghĩa là dùng dây thừng quấn/cuộn 纏 lấy vật thể, cho nên hai chữ 纏 và chữ 繞 có nghĩa tương đồng nên được gọi là Chữ chuyển chú.

$$纏 = 繞$$

Đối với nguyên tắc Chữ giả tá, được hình thành khi người xưa bắt gặp phải sự việc "có âm mà không có chữ" nhưng lại cần phải viết ra văn tự để diễn đạt hàm ý, nên họ nghĩ ngay đến những "âm tương đồng" và "âm gần giống" để thay thế. Ví dụ như chữ 難 (nan), vốn dĩ nó có nghĩa là một loại chim được gọi là 難 (nan), kí hiệu 隹 đại diện cho chủng loại chim chóc, về sau được Chữ giả tá liệt kê vào loại 難 (khó); thêm một ví dụ nữa như chữ 要, vốn dĩ chữ này để miêu tả phần eo, hông của cơ thể người hay có hình dáng giống người, nhưng bị mượn chữ để dùng cuối cùng thành chữ 要 trong chữ 重要 (quan trọng), cho nên về sau lại phải sáng tạo thêm chữ mới là chữ 腰 để đối trả lại chữ 要 ban đầu, từ đó chữ 要 trở thành chữ giả tá, còn chữ 腰 trở thành chữ chuyển chú.

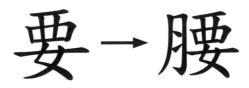

Phiên bản Trung - Việt trung cấp

中越語版
進階級

4

| | yǐ | ẤT | ngôi thứ hai trong thiên can; hạng hai |

乙

乙　乙　乙　乙　乙　乙　乙

| | zhàng | TRƯỢNG | trượng phu (chồng); đo đạc; đơn vị đo chiều dài (trượng) |

丈

丈 丈 丈

丈　丈　丈　丈　丈　丈

| | wán | HOÀN | viên (vật nhỏ tròn) |

丸

丸丸丸

丸　丸　丸　丸　丸　丸

| | shì | SĨ | tầng lớp trí thức, cấp sĩ trong quân đội |

士

士 士 士

士　士　士　士　士　士

夕 | xī | **TỊCH** | hoàng hôn, ban đêm

夕夕夕

夕 夕 夕 夕 夕 夕

川 | chuān | **XUYÊN** | sông ngòi

川川川

川 川 川 川 川 川

巾 | jīn | **CÂN** | khăn (tắm, mặt, lông, tay, quàng cổ...)

巾巾巾

巾 巾 巾 巾 巾 巾

之 | zhī | **CHI** | dùng để thay thế người, việc, vật

之之之

之 之 之 之 之 之

互

hù | HỖ | lẫn nhau

互互互互

互 互 互 互 互 互

井

jǐng | TỈNH | cái giếng, chỉ sự ngay ngắn

井井井井

井 井 井 井 井 井

仁

rén | NHÂN | nhân ái, nhân hậu; hột, hạt trong trái cây

仁仁仁仁

仁 仁 仁 仁 仁 仁

仍

réng | NHƯNG | vẫn, cứ, lại; nhiều lần

仍仍仍仍

仍 仍 仍 仍 仍 仍

匹 | pǐ | THẤT | tương đương, xứng đôi; đơn lẻ; lượng từ của vải (cuộn, xấp)

匹匹匹匹

匹 匹 匹 匹 匹 匹

升 | shēng | THĂNG | lên cao, bay cao; thăng cấp; đơn vị đo dung lượng (lít)

升升升升

升 升 升 升 升 升

孔 | kǒng | KHỔNG | cái lỗ; rất, lắm

孔孔孔孔

孔 孔 孔 孔 孔 孔

尤 | yóu | VƯU | đặc biệt; oán trời trách đất; sai lầm, lầm lỗi

尤尤尤尤

尤 尤 尤 尤 尤 尤

尺 | chǐ | THƯỚC | cái thước, đơn vị đo độ dài (thước)

尺 尺 尺 尺

尺 尺 尺 尺 尺 尺

引 | yǐn | DẪN | lôi kéo, lãnh đạo, dẫn tới

引 引 引 引

引 引 引 引 引 引

欠 | qiàn | KHIẾM | ngáp; không đủ, thiếu thốn (thiếu nợ)

欠 欠 欠 欠

欠 欠 欠 欠 欠 欠

止 | zhǐ | CHỈ | đình chỉ, dừng lại; chỉ, chỉ có; cử chỉ

止 止 止 止

止 止 止 止 止 止

丙

bǐng | **ĐINH** | ngôi thứ ba trong thiên can; hạng ba

丙丙丙丙丙

丙 丙 丙 丙 丙 丙

乎

hū | **HỒ** | đặt cuối câu biểu thị nghi vấn

乎乎乎乎乎

乎 乎 乎 乎 乎 乎

仔

zǐ | **TỬ** | hạt giống; tỉ mỉ **zǎi** | **TỬ** | nhỏ bé (tiếng Quảng Đông)

仔仔仔仔仔

仔 仔 仔 仔 仔 仔

仗

zhàng | **TRƯỢNG** | tên của một loại binh khí, thắng trận, dựa vào

仗仗仗仗仗

仗 仗 仗 仗 仗 仗

lìng | **LỆNH** | mệnh lệnh; thời tiết, mùa; khiến cho

令

令令令令令

令　令　令　令　令　令

xiōng | **HUYNH** | anh trai

兄

兄兄兄兄兄

兄　兄　兄　兄　兄　兄

chōng | **SUNG** | lấp đầy; đủ, đầy đủ; giả mạo

充

充充充充充充

充　充　充　充　充　充

cè | **SÁCH** | quyển sách, quyển sổ; lượng từ của sách, sổ (quyển, cuốn)

冊

冊冊冊冊冊

冊　冊　冊　冊　冊　冊

古

gǔ | **CỔ** | xưa, ngày xưa; cũ, cổ, lâu đời; cứng nhắc

古 古 古 古 古

古 古 古 古 古 古

史

shǐ | **SỬ** | lịch sử; sử kí

史 史 史 史 史

史 史 史 史 史 史

央

yāng | **ƯƠNG** | trung ương, ở giữa; hết, tận; cầu xin

央 央 央 央 央

央 央 央 央 央 央

扔

rēng | **NHƯNG** | quăng, ném, tung, vứt, bỏ

扔 扔 扔 扔 扔

扔 扔 扔 扔 扔 扔

未 wèi | MÙI | ngôi thứ tám trong địa chi; vẫn chưa

未未未未未

未 未 未 未 未 未

永 yǒng | VĨNH | mãi mãi, dài lâu, vĩnh viễn

永永永永永

永 永 永 永 永 永

犯 fàn | PHẠM | xúc phạm, mạo phạm; vi phạm

犯犯犯犯犯

犯 犯 犯 犯 犯 犯

甲 jiǎ | GIÁP | ngôi thứ nhất trong thiên can; áo giáp; móng, móng vuốt

甲甲甲甲甲

甲 甲 甲 甲 甲 甲

申 shēn | THÂN | trình bày; trách móc; xin (thủ tục giấy tờ); ngôi thứ chín địa chi

申申申申申

申　申　申　申　申　申

任 rèn | NHẬM, NHIỆM | tín nhiệm, bổ nhiệm, đảm nhiệm; tùy ý, nghe theo

任任任任任任

任　任　任　任　任　任

份 fèn | PHẦN | cổ phần; lượng từ tính đơn vị của sự việc (phần, việc)

份份份份份份

份　份　份　份　份　份

印 yìn | ẤN | con dấu, dấu vết, in ấn

印印印印印

印　印　印　印　印　印

危

wēi | **NGUY** | nguy hiểm; nguy kịch, trầm trọng

危危危危危危

危 危 危 危 危 危

吉

jí | **CÁT** | tốt lành, cát tường

吉吉吉吉吉吉

吉 吉 吉 吉 吉 吉

吐

tǔ | **THỔ** | nhổ, nhả ra; nói ra tù | **THỔ** | ói, nôn mửa

吐吐吐吐吐吐

吐 吐 吐 吐 吐 吐

守

shǒu | **THỦ** | phòng thủ; tuân thủ; đợi, chờ đợi

守守守守守守

守 守 守 守 守 守

尖

jiān | **TIÊM** | nhọn, đầu nhọn; ưu tú, vượt trội; nhạy bén

尖 尖 尖 尖 尖 尖

尖 尖 尖 尖 尖 尖

州

zhōu | **CHÂU** | châu (đơn vị hành chính)

州 州 州 州 州 州

州 州 州 州 州 州

曲

qū | **KHÚC** | uốn cong, quanh co; không ngay thẳng, bóp méo

曲 曲 曲 曲 曲 曲

曲 曲 曲 曲 曲 曲

qǔ | **KHÚC** | bài, bản, khúc nhạc

江

jiāng | **GIANG** | sông lớn; họ Giang

江 江 江 江 江 江

江 江 江 江 江 江

池

chí | TRÌ | ao, hồ, đầm, hào, bể; họ Trì

池池池池池池

| 池 | 池 | 池 | 池 | 池 | 池 | | |

污

wū | Ô | dơ, bẩn, ô nhiễm

污污污污污污

| 污 | 污 | 污 | 污 | 污 | 污 | | |

汙

wū | Ô | dơ, bẩn, ô nhiễm

汙汙汙汙汙汙

| 汙 | 汙 | 汙 | 汙 | 汙 | 汙 | | |

竹

zhú | TRÚC | cây tre, trúc; tên nhạc cụ (sáo trúc)

竹竹竹竹竹竹

| 竹 | 竹 | 竹 | 竹 | 竹 | 竹 | | |

羽

yǔ | **VŨ** | lông chim

羽羽羽羽羽羽

羽 羽 羽 羽 羽 羽

至

zhì | **CHÍ** | đến, tới; rất, cực kỳ, to lớn; đến nỗi, đến mức

至至至至至至

至 至 至 至 至 至

舌

shé | **THIỆT** | cái lưỡi

舌舌舌舌舌舌

舌 舌 舌 舌 舌 舌

血

Xiě | **HUYẾT** | máu; có quan hệ huyết thống, máu mủ, ruột thịt

血血血血血血

血 血 血 血 血 血

| | shēn | THÂN | duỗi, thò, thè; bày tỏ, kể ra |

伸 伸伸伸伸伸伸伸

伸 伸 伸 伸 伸 伸

| | shì | TỰ | như, giống như; hình như, có vẻ |

似 似似似似似似

似 似 似 似 似 似

| | miǎn | MIỄN | thoát, tránh khỏi; bãi, bỏ, miễn, khỏi |

免 免免免免免免免

免 免 免 免 免 免

| | bīng | BINH | binh khí, binh sĩ |

兵 兵兵兵兵兵兵兵

兵 兵 兵 兵 兵 兵

即 | jí | **TỨC** | tức là, chính là; tức khắc, lập tức; nếu, dù, cho dù

即即即即即即即

即 即 即 即 即 即

吞 | tūn | **THÔN** | nuốt, ngốn; chiếm đoạt (biển thủ công quỹ)

吞吞吞吞吞吞吞

吞 吞 吞 吞 吞 吞

否 | fǒu | **PHỦ** | không, phủ nhận; nếu không thì

否否否否否否否

否 否 否 否 否 否

pǐ | **BĨ** | hỏng, xấu (vận xấu, không lành)

吳 | wú | **NGÔ** | họ Ngô

吳吳吳吳吳吳吳

吳 吳 吳 吳 吳 吳

吸

xī | **HẤP** | hút, hít, hấp thụ vào; tiếp thu, tích lũy; thu hút, hấp dẫn

吸吸吸吸吸吸

吸 吸 吸 吸 吸 吸

吹

chuī | **XUY** | thổi; khoác lác

吹吹吹吹吹吹吹

吹 吹 吹 吹 吹 吹

呆

dāi | **NGAI** | ngốc nghếch, đần độn; ngẫn ra, đờ đẫn, thừ người

呆呆呆呆呆呆呆

呆 呆 呆 呆 呆 呆

困

kùn | **KHỐN** | gian khó, khốn khổ, nghèo khổ

困困困困困困困

困 困 困 困 困 困

圾

sè | **NGẬP** | rác, rác rưởi, đồ vứt đi

圾 圾 圾 圾 圾 圾

圾 圾 圾 圾 圾 圾

壯

zhuàng | **TRÁNG** | cường tráng, mạnh mẽ; hùng tráng, lớn lao; việc làm vĩ đại

壯 壯 壯 壯 壯 壯 壯

壯 壯 壯 壯 壯 壯

孝

xiào | **HIẾU** | hiếu thuận, hiếu thảo, hiếu tử; chịu tang, để tang

孝 孝 孝 孝 孝 孝 孝

孝 孝 孝 孝 孝 孝

尾

wěi | **VĨ** | cái đuôi; cuối cùng, đoạn kết; lượng từ cho cá (con)

尾 尾 尾 尾 尾 尾 尾

尾 尾 尾 尾 尾 尾

忍

rěn | **NHẪN** | nhẫn nại, nhẫn tâm

忍忍忍忍忍忍忍

忍 忍 忍 忍 忍 忍

志

zhì | **CHÍ** | chí hướng; thể hiện ý chí quyết tâm

志志志志志志志

志 志 志 志 志 志

扮

bàn | **BAN** | trang điểm, hóa trang

扮扮扮扮扮扮扮

扮 扮 扮 扮 扮 扮

技

jì | **KỸ** | kỹ năng, năng lực chuyên môn

技技技技技技技

技 技 技 技 技 技

抓

zhuā | **TRẢO** | quơ, hốt; bắt lấy, tóm lấy; nắm lấy, nắm chắc; gãi (ngứa)

抓抓抓抓抓抓抓

抓 抓 抓 抓 抓 抓

投

tóu | **ĐẦU** | ném, bỏ vào, gửi

投投投投投投投

投 投 投 投 投 投

材

cái | **TÀI** | vật liệu gỗ, nguyên liệu, tài liệu, nhân tài

材材材材材材材

材 材 材 材 材 材

束

shù | **THÚC** | lượng từ những vật được buộc lại (gói, bó, chùm...); ràng buộc

束束束束束束束

束 束 束 束 束 束

沖

chōng | **XUNG** | pha (nước, sữa...); xối nước; tràn, cuốn; xung đột, kị nhau

沖沖沖沖沖沖沖

沖 沖 沖 沖 沖 沖

牠

tā | **THA** | dùng để chỉ loài vật ngôi thứ ba (nó)

牠牠牠牠牠牠牠

牠 牠 牠 牠 牠 牠

狂

kuáng | **CUỒNG** | điên cuồng; thỏa sức, mặc sức; cấp tốc (nhanh, gấp)

狂狂狂狂狂狂狂

狂 狂 狂 狂 狂 狂

私

sī | **TƯ** | hàng lậu, riêng tư; tư lợi, ích kỷ

私私私私私私私

私 私 私 私 私 私

系

xì | HỆ | hệ, khoa, ngành

系 系 系 系 系 系 系

系 系 系 系 系 系

育

yù | DỤC | sinh con đẻ cái, giáo dục, dưỡng dục, nuôi nấng

育 育 育 育 育 育 育 育

育 育 育 育 育 育

角

jiǎo | GIÁC | sừng, gạc; góc, xó; tranh đua, cãi cọ

角 角 角 角 角 角 角

角 角 角 角 角 角

貝

bèi | BỐI | loài động vật thân mềm vỏ cứng nói chung (nghêu, sò, hến...)

貝 貝 貝 貝 貝 貝 貝

貝 貝 貝 貝 貝 貝

辛

xīn | **TÂN** | vị cay; đắng cay, cực nhọc; khổ cực

辛 辛 辛 辛 辛 辛 辛

辛 辛 辛 辛 辛 辛

並

bìng | **BÍNH** | cùng; đồng thời, mà còn; đặt trước từ phủ định để nhấn mạnh

並 並 並 並 並 並 並 並

並 並 並 並 並 並

乖

guāi | **QUAI** | ngoan ngoãn, nghe lời; lanh lợi

乖 乖 乖 乖 乖 乖 乖 乖

乖 乖 乖 乖 乖 乖

乳

rǔ | **NHŨ** | vú, sữa, chất lỏng giống như sữa

乳 乳 乳 乳 乳 乳 乳 乳

乳 乳 乳 乳 乳 乳

亞 yà | Á | xếp thứ hai (á quân), châu Á

亞 亞 亞 亞 亞 亞 亞 亞

亞 亞 亞 亞 亞 亞

享 xiǎng | HƯỞNG | hưởng, tận hưởng

享 享 享 享 享 享 享 享

享 享 享 享 享 享

佳 jiā | GIAI | đẹp, tốt

佳 佳 佳 佳 佳 佳 佳 佳

佳 佳 佳 佳 佳 佳

使 shǐ | SỬ, SỨ | sử dụng, sai khiến, giả sử, sứ giả

使 使 使 使 使 使 使 使

使 使 使 使 使 使

兔

tù | THỐ | con thỏ

兔兔兔兔兔兔兔兔

兔 兔 兔 兔 兔 兔

典

diǎn | ĐIỂN | sách; làm chuẩn, tiêu chuẩn; lễ nghi

典典典典典典典典

典 典 典 典 典 典

制

zhì | CHẾ | chế độ, phép tắc; quản chế, hạn chế; chế tạo

制制制制制制制制

制 制 制 制 制 制

刺

cì | THÍCH | đâm bằng vật nhọn; ám sát; châm biếm, chế nhạo

刺刺刺刺刺刺刺刺

刺 刺 刺 刺 刺 刺

呼 | hū | HÔ | thở, hơi thở; chào hỏi, thăm hỏi; hò hét, kêu gào

呼呼呼呼呼呼呼呼

呼 呼 呼 呼 呼 呼

固 | gù | CỐ | kiên cố, cố thủ; đọng, đặc (thể rắn, ngưng đọng)

固固固固固固固固

固 固 固 固 固 固

垃 | lā | LẠP | rác, rác rưởi

垃垃垃垃垃垃垃垃

垃 垃 垃 垃 垃 垃

季 | jì | QUÝ | mùa; thời kì cố định

季季季季季季季季

季 季 季 季 季 季

岸

àn | **NGẠN** | bờ (sông, đê, cát, biển...)

岸 岸 岸 岸 岸 岸 岸 岸

岸 岸 岸 岸 岸 岸

幸

xìng | **HẠNH** | may mắn, hạnh phúc, vui mừng

幸 幸 幸 幸 幸 幸 幸 幸

幸 幸 幸 幸 幸 幸

底

dǐ | **ĐỂ** | đáy (biển, ao, bình, chai...); gốc, căn nguyên; cuối (tháng hoặc năm)

底 底 底 底 底 底 底 底

底 底 底 底 底 底

忽

hū | **HỐT** | không chú ý, lơ là; đột nhiên, bất chợt

忽 忽 忽 忽 忽 忽 忽 忽

忽 忽 忽 忽 忽 忽

抬

tái | **ĐÀI** | nâng, nhấc, khiêng; ngước, ngẩng, ngóc

抬抬抬抬抬抬抬抬

抬 抬 抬 抬 抬 抬

擡

tái | **ĐÀI** | nâng, nhấc, khiêng; ngước, ngẩng, ngóc

擡擡擡擡擡擡擡擡擡

擡 擡 擡 擡 擡 擡

抱

bào | **BÃO** | ôm, ôm lấy; hoài bão, nguyện vọng; oán trách, than phiền

抱抱抱抱抱抱抱抱

抱 抱 抱 抱 抱 抱

拌

bàn | **BẠN** | trộn lẫn; cãi nhau

拌拌拌拌拌拌拌拌

拌 拌 拌 拌 拌 拌

拔 | bá | BẠT | nhổ, rút ra, tuyển chọn, đề bạt

拔 拔 拔 拔 拔 拔 拔 拔

拔 拔 拔 拔 拔 拔

招 | zhāo | CHIÊU | vẫy tay; chiêu sinh; trêu ghẹo

招 招 招 招 招 招 招 招

招 招 招 招 招 招

昏 | hūn | HÔN | hoàng hôn; mờ tối; choáng váng; hôn mê

昏 昏 昏 昏 昏 昏 昏 昏

昏 昏 昏 昏 昏 昏

枕 | zhěn | CHẨM | cái gối; gối lên

枕 枕 枕 枕 枕 枕 枕 枕

枕 枕 枕 枕 枕 枕

| xīn | HÂN | vui vẻ; sinh động |

欣 | 欣欣欣欣欣欣欣欣

欣 | 欣 | 欣 | 欣 | 欣 | 欣

| wǔ | VŨ | võ thuật; vũ khí; dũng mãnh |

武 | 武武武武武武武武

武 | 武 | 武 | 武 | 武 | 武

| zhì | TRỊ | thống trị; trị bệnh; xử phạt |

治 | 治治治治治治治治

治 | 治 | 治 | 治 | 治 | 治

| kuàng | HUỐNG | tình huống; liên từ huống chi |

況 | 況況況況況況況況

況 | 況 | 況 | 況 | 況 | 況

pào | **BÀO** | bọt; bóng đèn; pha tra

泡

泡泡泡泡泡泡泡泡

泡 泡 泡 泡 泡 泡

yán | **VIÊM** | bị viêm; nóng nực

炎

炎炎炎炎炎炎炎炎

炎 炎 炎 炎 炎 炎

chǎo | **SAO** | xào (đồ ăn); ồn ào, cãi vả

炒

炒炒炒炒炒炒炒炒

炒 炒 炒 炒 炒 炒

zhēng | **TRANH** | tranh thủ; cãi nhau; giành lấy; tranh chấp

爭

爭爭爭爭爭爭爭爭

爭 爭 爭 爭 爭 爭

狀

zhuàng | **TRẠNG** | trạng thái; hiện trạng; giấy khen

狀 狀 狀 狀 狀 狀 狀 狀

狀 狀 狀 狀 狀 狀

者

zhě | **GIẢ** | đại từ người hoặc vật: tác giả

者 者 者 者 者 者 者 者

者 者 者 者 者 者

肥

féi | **PHÌ** | béo phì; màu mỡ; lợi ích nhiều

肥 肥 肥 肥 肥 肥 肥 肥

肥 肥 肥 肥 肥 肥

肯

kěn | **KHẲNG** | chịu làm; đáp ứng; khẳng định

肯 肯 肯 肯 肯 肯 肯 肯

肯 肯 肯 肯 肯 肯

俗

sú | **TỤC** | phong tục, tục lễ; thô tục; tục ngữ

俗 俗 俗 俗 俗 俗 俗 俗 俗

俗 俗 俗 俗 俗 俗

則

zé | **TẮC** | nguyên tắc; quy phạm

則 則 則 則 則 則 則 則 則

則 則 則 則 則 則

勇

yǒng | **DŨNG** | dũng cảm; dám làm dám chịu

勇 勇 勇 勇 勇 勇 勇 勇 勇

勇 勇 勇 勇 勇 勇

卻

què | **KHƯỚC** | từ chối; lùi bước

卻 卻 卻 卻 卻 卻 卻 卻 卻

卻 卻 卻 卻 卻 卻

厚 hòu | HẬU | dày; lễ hậu; nhân hậu

厚厚厚厚厚厚厚厚厚

厚 厚 厚 厚 厚 厚

咬 yǎo | GIẢO | cắn đứt; vu khống; phát âm

咬咬咬咬咬咬咬咬咬

咬 咬 咬 咬 咬 咬

型 xíng | HÌNH | mô hình; điển hình; nhóm máu

型型型型型型型型型

型 型 型 型 型 型

姨 yí | DI | cô em vợ; dì

姨姨姨姨姨姨姨姨姨

姨 姨 姨 姨 姨 姨

wá | **OA** | trẻ con

娃

娃娃娃娃娃娃娃娃娃

娃 娃 娃 娃 娃 娃

xuān | **TUYÊN** | tuyên bố; tuyên truyền; quảng cáo; khơi thông

宣

宣宣宣宣宣宣宣宣宣

宣 宣 宣 宣 宣 宣

xiàng | **HẠNG** | hẻm ngõ

巷

巷巷巷巷巷巷巷巷巷

巷 巷 巷 巷 巷 巷

shuài | **SOÁI** | nguyên soái; đẹp trai

帥

帥帥帥帥帥帥帥帥帥

帥 帥 帥 帥 帥 帥

建

jiàn | **KIẾN** | thành lập; xây nhà; ý kiến

建建建建建建建建

建 建 建 建 建 建

待

dài | **ĐÃI** | đợi; chiêu đãi

待待待待待待待待待

待 待 待 待 待 待

律

lǜ | **LUẬT** | pháp luật; tự kiềm chế; âm nhạc; như nhau

律律律律律律律律律

律 律 律 律 律 律

持

chí | **TRÌ** | cầm nắm; bảo trì; đối kháng; quản lí

持持持持持持持持持

持 持 持 持 持 持

zhǐ | **CHỈ** | ngón tay; chỉ vào; chỉ giáo; hy vọng

指 指 指 指 指 指 指 指 指

指 指 指 指 指 指

àn | **ÁN** | bấm chuông; án binh bất động; làm theo

按 按 按 按 按 按 按 按 按

按 按 按 按 按 按

tiāo | **KHIÊU** | chọn lấy; vác

挑 挑 挑 挑 挑 挑 挑 挑 挑

挑 挑 挑 挑 挑 挑

wā | **OA** | đào hố; kiếm; cười giễu

挖 挖 挖 挖 挖 挖 挖 挖 挖

挖 挖 挖 挖 挖 挖

政

zhèng | **CHÍNH** | chính trị; tài chính

政 政 政 政 政 政 政 政 政

政 政 政 政 政 政

既

jì | **KÝ** | đã; vừa…vừa…

既 既 既 既 既 既 既 既 既

既 既 既 既 既 既

染

rǎn | **NHIỄM** | dính lấy; nhiễm, dính, mắc, lây truyền

染 染 染 染 染 染 染 染 染

染 染 染 染 染 染

段

duàn | **ĐOẠN** | đoạn, khúc; thủ đoạn

段 段 段 段 段 段 段 段 段

段 段 段 段 段 段

毒

dú | **ĐỘC** | chất độc, độc hại, độc ác

毒 毒 毒 毒 毒 毒 毒 毒

毒 毒 毒 毒 毒 毒

泉

quán | **TUYỀN** | suối; hoàng tuyền, cửu tuyền

泉 泉 泉 泉 泉 泉 泉 泉 泉

泉 泉 泉 泉 泉 泉

洞

dòng | **ĐỘNG** | hang động, thông suốt

洞 洞 洞 洞 洞 洞 洞 洞 洞

洞 洞 洞 洞 洞 洞

洲

zhōu | **CHÂU** | mảnh đất trên nước (bãi, cồn, cù lao); châu lục

洲 洲 洲 洲 洲 洲 洲 洲 洲

洲 洲 洲 洲 洲 洲

炸	zhà	TẠC	nổ

炸 炸 炸 炸 炸 炸 炸 炸 炸

炸 炸 炸 炸 炸 炸

甚	shén	THẬM	rất, lắm; quá, quá đáng

甚 甚 甚 甚 甚 甚 甚 甚 甚

甚 甚 甚 甚 甚 甚

省	shěng	TIỂN	tiết kiệm, lược bớt	xǐng	TỈNH	phản tỉnh; thăm hỏi

省 省 省 省 省 省 省 省 省

省 省 省 省 省 省

砍	kǎn	KHẢM	chặt, chẻ, bổ, đốn

砍 砍 砍 砍 砍 砍 砍 砍 砍

砍 砍 砍 砍 砍 砍

kē | **KHOA** | khoa, môn, ngành; đơn vị tổ chức nội bộ (ban, cục...)

科

科科科科科科科科科

科 科 科 科 科 科

miǎo | **SAO, MIỂU** | giây (đơn vị tính thời gian)

秒

秒秒秒秒秒秒秒秒秒

秒 秒 秒 秒 秒 秒

tū | **ĐỘT** | nhô lên, nổi lên; đột nhiên, thình lình

突

突突突突突突突突突

突 突 突 突 突 突

jì | **KỶ** | kỷ luật, thế kỷ (100 năm); xử lí, lo liệu

紀

紀紀紀紀紀紀紀紀紀

紀 紀 紀 紀 紀 紀

耐

nài | **NẠI** | chịu đựng, nhẫn nại; lâu, bền; bản lĩnh

耐 耐 耐 耐 耐 耐 耐 耐 耐

耐 耐 耐 耐 耐 耐

若

ruò | **NHƯỢC** | như là, giống như; nếu như, giả sử

若 若 若 若 若 若 若 若

若 若 若 若 若 若

負

fù | **PHỤ** | gánh vác, phụ trách; mang nợ, mắc nợ; phụ lòng

負 負 負 負 負 負 負 負 負

負 負 負 負 負 負

郎

láng | **LANG** | cách gọi người trẻ tuổi

郎 郎 郎 郎 郎 郎 郎 郎

郎 郎 郎 郎 郎 郎

頁 yè | **DIỆP** | trang (giấy)

頁 頁 頁 頁 頁 頁 頁 頁 頁

頁 頁 頁 頁 頁 頁

首 shǒu | **THỦ** | đầu, thủ lĩnh, đứng đầu

首 首 首 首 首 首 首 首 首

首 首 首 首 首 首

乘 chéng | **THỪA** | đi (xe), nhân dịp, phép nhân

乘 乘 乘 乘 乘 乘 乘 乘 乘 乘

乘 乘 乘 乘 乘 乘

shèng | **THỪA** | Đại thừa, Tiểu thừa (trong Phật Giáo)

修 xiū | **TU** | trang điểm, tô điểm; sửa chữa; học tập, nghiên cứu

修 修 修 修 修 修 修 修 修

修 修 修 修 修 修

倒

dǎo | **ĐẢO** | ngã, đổ, té; sụp đổ, phá sản | **dào** | **ĐẢO** | đổ ra; lùi, lui

倒倒倒倒倒倒倒倒倒倒

倒 倒 倒 倒 倒 倒

值

zhí | **TRỊ, TRỰC** | giá trị; chấp hành công việc (trực nhật, luân phiên trực...)

值值值值值值值值值值

值 值 值 值 值 值

唉

āi | **AI** | biểu thị ngữ khí thương cảm hoặc đồng ý

唉唉唉唉唉唉唉唉唉唉

唉 唉 唉 唉 唉 唉

唐

táng | **ĐƯỜNG** | hoang đường, đường đột, nhà Đường (tên triều đại)

唐唐唐唐唐唐唐唐唐唐

唐 唐 唐 唐 唐 唐

娘

niáng | **NƯƠNG** | cô nương (cô gái trẻ), tiếng gọi mẹ, nương tử (vợ)

娘 娘 娘 娘 娘 娘 娘 娘 娘 娘

娘 娘 娘 娘 娘 娘

宮

gōng | **CUNG** | cung điện, nơi thờ thần, một trong ngũ âm nhạc cổ

宮 宮 宮 宮 宮 宮 宮 宮 宮 宮

宮 宮 宮 宮 宮 宮

宵

xiāo | **TIÊU** | ban đêm

宵 宵 宵 宵 宵 宵 宵 宵 宵 宵

宵 宵 宵 宵 宵 宵

島

dǎo | **ĐẢO** | hòn đảo

島 島 島 島 島 島 島 島 島 島

島 島 島 島 島 島

庫
kù | KHỐ | nhà kho

庫 庫 庫 庫 庫 庫 庫 庫 庫 庫

庫 庫 庫 庫 庫 庫

庭
tíng | ĐÌNH | sân, gia đình, tòa án

庭 庭 庭 庭 庭 庭 庭 庭 庭

庭 庭 庭 庭 庭 庭

弱
ruò | NHƯỢC | mềm, yếu, yếu đuối

弱 弱 弱 弱 弱 弱 弱 弱 弱 弱

弱 弱 弱 弱 弱 弱

恐
kǒng | KHỦNG | khủng khiếp, sợ hãi; uy hiếp, dọa nạt; chỉ e là

恐 恐 恐 恐 恐 恐 恐 恐 恐 恐

恐 恐 恐 恐 恐 恐

gōng | **CUNG** | khen ngợi, cung kính

恭

恭 恭 恭 恭 恭 恭 恭 恭 恭 恭

恭 恭 恭 恭 恭 恭

shàn | **PHIẾN** | cái quạt; lượng từ đơn vị của hình bảng (miếng, tấm)

扇

扇 扇 扇 扇 扇 扇 扇 扇 扇 扇

扇 扇 扇 扇 扇 扇

zhuō | **TRÓC** | cầm, nắm, bắt, tóm; trêu chọc, chọc ghẹo

捉

捉 捉 捉 捉 捉 捉 捉 捉 捉 捉

捉 捉 捉 捉 捉 捉

xiào | **HIỆU** | bắt chước, cống hiến, công hiệu

效

效 效 效 效 效 效 效 效 效 效

效 效 效 效 效 效

料

liào | **LIỆU** | nguyên liệu, thức ăn gia súc hoặc phân bón

料 料 料 料 料 料 料 料 料

料 料 料 料 料 料

格

gé | **CÁCH** | khung, ô vuông; tiêu chuẩn, khuôn phép; nhân phẩm

格 格 格 格 格 格 格 格 格 格

格 格 格 格 格 格

桃

táo | **ĐÀO** | cây đào, đào hoa, vật giống quả đào

桃 桃 桃 桃 桃 桃 桃 桃 桃 桃

桃 桃 桃 桃 桃 桃

案

àn | **ÁN** | vụ án, đề án, tập tin, hồ sơ

案 案 案 案 案 案 案 案 案 案

案 案 案 案 案 案

浪

làng | **LÃNG** | sóng; vật có hình gợn sóng; phóng túng, buông thả; lãng phí

浪 浪 浪 浪 浪 浪 浪 浪 浪 浪

浪 浪 浪 浪 浪 浪

烏

wū | **Ô** | con quạ, màu đen

烏 烏 烏 烏 烏 烏 烏 烏 烏 烏

烏 烏 烏 烏 烏 烏

烤

kǎo | **KHẢO** | nướng, sấy, quay, hong, hơ, sưởi

烤 烤 烤 烤 烤 烤 烤 烤 烤 烤

烤 烤 烤 烤 烤 烤

狼

láng | **LANG** | con sói

狼 狼 狼 狼 狼 狼 狼 狼 狼 狼

狼 狼 狼 狼 狼 狼

疼

téng | ĐÔNG | đau; yêu thương, thương yêu

祖

zǔ | TỔ | ông bà, tổ tiên, ông tổ (người sáng lập)

粉

fěn | PHẤN | phấn, bột; quét, bôi, thoa

素

sù | TỐ | màu trắng; mộc mạc, giản dị; nguyên tố

缺

quē | **KHUYẾT** | thiếu, thiếu sót; chỗ trống; vắng mặt

缺 缺 缺 缺 缺 缺 缺 缺 缺 缺

缺 缺 缺 缺 缺 缺

蚊

wén | **VĂN** | con muỗi

蚊 蚊 蚊 蚊 蚊 蚊 蚊 蚊 蚊 蚊

蚊 蚊 蚊 蚊 蚊 蚊

討

tǎo | **THẢO** | đáng ghét, thảo luận; thỉnh giáo; đòi (nợ, tiền...)

討 討 討 討 討 討 討 討 討 討

討 討 討 討 討 討

訓

xùn | **HUẤN** | giáo huấn, huấn luyện

訓 訓 訓 訓 訓 訓 訓 訓 訓 訓

訓 訓 訓 訓 訓 訓

財

cái | TÀI | tiền tài

財財財財財財財財財財

財 財 財 財 財 財

迷

mí | MÊ | hôn mê; mất, lạc (phương hướng); mơ hồ; say mê; người hâm mộ

迷迷迷迷迷迷迷迷迷

迷 迷 迷 迷 迷 迷

追

zhuī | TRUY | đuổi theo, truy tìm, hồi tưởng

追追追追追追追追追

追 追 追 追 追 追

退

tuì | THOÁI, THỐI | rời khỏi, giảm thiểu, hoàn trả; lui, lùi

退退退退退退退退退

退 退 退 退 退 退

逃

táo | **ĐÀO** | bỏ trốn, trốn tránh

逃 逃 逃 逃 逃 逃 逃 逃 逃

逃 逃 逃 逃 逃 逃

針

zhēn | **CHÂM** | cây kim, vật nhỏ giống kim; châm cứu; lượng từ (tiêm, mũi...)

針 針 針 針 針 針 針 針 針 針

針 針 針 針 針 針

閃

shǎn | **THIỂM** | tránh, né, lánh; lóe sáng, chớp, nhấp nháy

閃 閃 閃 閃 閃 閃 閃 閃 閃 閃

閃 閃 閃 閃 閃 閃

陣

zhèn | **TRẬN** | trận, giao tranh; khoảng thời gian (dạo này, lúc này)

陣 陣 陣 陣 陣 陣 陣 陣 陣

陣 陣 陣 陣 陣 陣

鬼

guǐ | QUỶ | linh hồn; giở trò; ma men, đồ nhát gan

鬼 鬼 鬼 鬼 鬼 鬼 鬼 鬼 鬼

鬼 鬼 鬼 鬼 鬼 鬼

偉

wěi | VĨ | vĩ đại

偉 偉 偉 偉 偉 偉 偉 偉 偉 偉

偉 偉 偉 偉 偉 偉

偏

piān | THIÊN | nghiêng, lệch; thiên vị; không ở trung tâm (hẻo lánh, xa xôi)

偏 偏 偏 偏 偏 偏 偏 偏 偏 偏 偏

偏 偏 偏 偏 偏 偏

剪

jiǎn | TIỄN | cây kéo; động từ cắt

剪 剪 剪 剪 剪 剪 剪 剪 剪 剪 剪

剪 剪 剪 剪 剪 剪

區

qū | **KHU** | khác biệt; khu (phạm vi nhất định)

區 區 區 區 區 區 區 區 區 區 區

區 區 區 區 區 區

啤

pí | **TI** | bia

啤 啤 啤 啤 啤 啤 啤 啤 啤 啤 啤

啤 啤 啤 啤 啤 啤

基

jī | **CƠ** | nền, móng; căn cơ; cơ sở

基 基 基 基 基 基 基 基 基 基 基

基 基 基 基 基 基

堂

táng | **ĐƯỜNG** | phòng lớn, gian nhà chính; lớp học; anh chị em họ bên cha

堂 堂 堂 堂 堂 堂 堂 堂 堂 堂 堂

堂 堂 堂 堂 堂 堂

堅 | jiān | KIÊN | cứng rắn, kiên định

堅 堅 堅 堅 堅 堅 堅 堅 堅 堅 堅

堅 堅 堅 堅 堅 堅

堆 | duī | ĐÔI | đống; tích tụ; lượng từ đống

堆 堆 堆 堆 堆 堆 堆 堆 堆 堆 堆

堆 堆 堆 堆 堆 堆

娶 | qǔ | THÚ | lấy vợ

娶 娶 娶 娶 娶 娶 娶 娶 娶 娶 娶

娶 娶 娶 娶 娶 娶

婦 | fù | PHỤ | người vợ, con dâu, phụ nữ

婦 婦 婦 婦 婦 婦 婦 婦 婦 婦 婦

婦 婦 婦 婦 婦 婦

密

mì | **MẬT** | dày đặc, ẩn kín, thân mật, bí mật, mật báo

密密密密密密密密密密密

密　密　密　密　密　密

將

jiāng | **TƯƠNG** | sắp, tương lai; đem, lấy

將將將將將將將將將將將

將　將　將　將　將　將

jiàng | **TƯỚNG** | tướng lĩnh, cấp tướng, người dẫn đầu

專

zhuān | **CHUYÊN** | chuyên chế, sở trường; riêng biệt, chỉ có

專專專專專專專專專專專

專　專　專　專　專　專

強

qiáng | **CƯỜNG** | cường tráng, cường bạo, mạnh mẽ

強強強強強強強強強強強

強　強　強　強　強　強

qiǎng | **CƯỠNG** | miễn cưỡng
jiàng | **CƯỜNG** | quật cường, không chịu khuất phục

| 彩 | căi | THỂ | màu sắc; giải thưởng; nhiều màu sắc, sặc sỡ |

彩 彩 彩 彩 彩 彩 彩 彩 彩 彩 彩

彩 彩 彩 彩 彩 彩

| 惜 | xī | TÍCH | trân quý, quý trọng; tiếc, thương tiếc, đáng tiếc |

惜 惜 惜 惜 惜 惜 惜 惜 惜 惜 惜

惜 惜 惜 惜 惜 惜

| 掛 | guà | QUẢI | treo, móc; nhớ; bắt số, lấy số |

掛 掛 掛 掛 掛 掛 掛 掛 掛 掛 掛

掛 掛 掛 掛 掛 掛

| 採 | căi | THÁI | hái, ngắt; tuyển chọn, chọn lọc; đào (khoáng sản) |

採 採 採 採 採 採 採 採 採 採 採

採 採 採 採 採 採

推 tuī | THÔI, SUY | đẩy, từ chối, thúc đẩy

推 推 推 推 推 推 推 推 推 推 推

推 推 推 推 推 推

敏 mǐn | MẪN | nhạy bén, nhanh nhẹn; thông tuệ, thông minh

敏 敏 敏 敏 敏 敏 敏 敏 敏 敏 敏

敏 敏 敏 敏 敏 敏

敗 bài | BẠI | thua cuộc; hư hại, lụn bại; hư, thối, nát

敗 敗 敗 敗 敗 敗 敗 敗 敗 敗 敗

敗 敗 敗 敗 敗 敗

族 zú | TỘC | gia tộc, quần thể, dân tộc nào đó

族 族 族 族 族 族 族 族 族 族 族

族 族 族 族 族 族

晨 | chén | THẦN | buổi sáng sớm

晨 晨 晨 晨 晨 晨 晨 晨 晨 晨 晨

晨 晨 晨 晨 晨 晨

棄 | qì | KHÍ | vứt, bỏ

棄 棄 棄 棄 棄 棄 棄 棄 棄 棄 棄 棄

棄 棄 棄 棄 棄 棄

涼 | liáng | LƯƠNG | mát, mát lạnh; cảm lạnh; thất vọng; thê lương, lạnh lẽo

涼 涼 涼 涼 涼 涼 涼 涼 涼 涼 涼

涼 涼 涼 涼 涼 涼

淚 | lèi | LỆ | nước mắt

淚 淚 淚 淚 淚 淚 淚 淚 淚 淚 淚

淚 淚 淚 淚 淚 淚

淡

dàn | **ĐẠM** | nhạt; lạnh nhạt, thờ ơ; ảm đạm

淡 淡 淡 淡 淡 淡 淡 淡 淡 淡 淡

淡 淡 淡 淡 淡 淡

淨

jìng | **TỊNH** | sạch sẽ; rửa; thực tế (lãi kiếm được...)

淨 淨 淨 淨 淨 淨 淨 淨 淨 淨

淨 淨 淨 淨 淨 淨

產

chǎn | **SẢN** | khoáng sản, tài sản, sinh sản

產 產 產 產 產 產 產 產 產 產 產

產 產 產 產 產 產

盛

shèng | **THỊNH** | hưng thịnh, náo nhiệt

盛 盛 盛 盛 盛 盛 盛 盛 盛 盛 盛

盛 盛 盛 盛 盛 盛

chéng | **THÀNH** | đựng (cơm, canh)

眾　zhòng | CHÚNG | quần chúng; rất nhiều

眾 眾 眾 眾 眾 眾 眾 眾 眾 眾 眾

眾 眾 眾 眾 眾 眾

祥　xiáng | TƯỜNG | tốt lành, cát tường; hiền từ

祥 祥 祥 祥 祥 祥 祥 祥 祥 祥

祥 祥 祥 祥 祥 祥

移　yí | DI | di dời; thay đổi

移 移 移 移 移 移 移 移 移 移 移

移 移 移 移 移 移

竟　jìng | CÁNH | mà, lại, vậy mà; cuối cùng, rốt cuộc

竟 竟 竟 竟 竟 竟 竟 竟 竟 竟 竟

竟 竟 竟 竟 竟 竟

章

zhāng | **CHƯƠNG** | văn chương; có trật tự; quy tắc; con dấu; huy chương

章 章 章 章 章 章 章 章 章 章 章

章 章 章 章 章 章

粗

cū | **THÔ** | sơ sài, thô sơ, không tinh tế; thô lỗ, thô thiển

粗 粗 粗 粗 粗 粗 粗 粗 粗 粗

粗 粗 粗 粗 粗 粗

細

xì | **TẾ** | nhỏ, mịn; thận trọng; vụn vặt, nhỏ nhặt; kỹ càng

細 細 細 細 細 細 細 細 細 細

細 細 細 細 細 細

組

zǔ | **TỔ** | hợp lại; lượng từ tổ hợp của người hoặc vật (bộ, tổ, nhóm)

組 組 組 組 組 組 組 組 組 組

組 組 組 組 組 組

| 聊 | liáo | LIÊU | tán gẫu, tạm thời; dựa vào, trông vào |

聊 聊 聊 聊 聊 聊 聊 聊 聊 聊 聊

聊 聊 聊 聊 聊 聊

| 脫 | tuō | THOÁT | cởi, tháo; thoát khỏi; cởi mở, tự do tự tại |

脫 脫 脫 脫 脫 脫 脫 脫 脫 脫 脫

脫 脫 脫 脫 脫 脫

| 蛇 | shé | XÀ | con rắn |

蛇 蛇 蛇 蛇 蛇 蛇 蛇 蛇 蛇 蛇 蛇

蛇 蛇 蛇 蛇 蛇 蛇

| 術 | shù | THUẬT | kỹ thuật, chiến thuật, thuật ngữ |

術 術 術 術 術 術 術 術 術 術 術

術 術 術 術 術 術

規

guī | **QUY** | luật lệ, quy tắc; khuyên nhủ, khuyên răn; lên kế hoạch

規 規 規 規 規 規 規 規 規 規 規

規 規 規 規 規 規

訪

fǎng | **PHỎNG** | điều tra, thăm hỏi

訪 訪 訪 訪 訪 訪 訪 訪 訪 訪 訪

訪 訪 訪 訪 訪 訪

設

shè | **THIẾT** | bố trí, xây dựng, thiết kế, giả thiết

設 設 設 設 設 設 設 設 設 設 設

設 設 設 設 設 設

貪

tān | **THAM** | tham lam; ham mê, ham thích, thèm muốn

貪 貪 貪 貪 貪 貪 貪 貪 貪 貪 貪

貪 貪 貪 貪 貪 貪

責　zé　TRÁCH　trách nhiệm, trách móc; yêu cầu, đòi hỏi

責 責 責 責 責 責 責 責 責 責 責

責 責 責 責 責 責

途　tú　ĐỒ　đường đi, đường lối; phạm vi sử dụng, công dụng

途 途 途 途 途 途 途 途 途 途

途 途 途 途 途 途

速　sù　TỐC　nhanh, gấp; tốc độ; mời

速 速 速 速 速 速 速 速 速 速

速 速 速 速 速 速

造　zào　TẠO　tạo ra, kiến tạo, sáng tạo

造 造 造 造 造 造 造 造 造

造 造 造 造 造 造

野 | yě | DÃ | vùng ngoại ô, không có phép tắc; hoang, hoang dại, hoang dã

野野野野野野野野野野野

野 野 野 野 野 野

陰 | yīn | ÂM | chỉ thời gian, bóng râm, trời âm u; ngấm ngầm, âm mưu

陰陰陰陰陰陰陰陰陰陰

陰 陰 陰 陰 陰 陰

陳 | chén | TRẦN | bày biện, trần thuật, lâu đời, họ Trần

陳陳陳陳陳陳陳陳陳陳

陳 陳 陳 陳 陳 陳

陸 | lù | LỤC | lục địa, họ Lục | liù | LỤC | số sáu (chữ phồn thể)

陸陸陸陸陸陸陸陸陸陸

陸 陸 陸 陸 陸 陸

| | dǐng | ĐỈNH | đỉnh, ngọn, nóc; lượng từ của nón, kiệu (cái); đội trời đạp đất |

頂

頂頂頂頂頂頂頂頂頂頂頂
頂 頂 頂 頂 頂 頂

| | lù | LỘC | hươu, nai |

鹿

鹿鹿鹿鹿鹿鹿鹿鹿鹿鹿鹿
鹿 鹿 鹿 鹿 鹿 鹿

| | mài | MẠCH | lúa mạch |

麥

麥麥麥麥麥麥麥麥麥麥麥
麥 麥 麥 麥 麥 麥

| | sǎn | TẢN | cái ô, dù; những vật giống cái ô, dù |

傘

傘傘傘傘傘傘傘傘傘傘傘傘
傘 傘 傘 傘 傘 傘

剩 | shèng | THẶNG | còn lại, còn thừa

剩 剩 剩 剩 剩 剩 剩 剩 剩 剩 剩 剩

剩 剩 剩 剩 剩 剩

勝 | shèng | THẮNG | thắng lợi, ưu việt, tốt đẹp

勝 勝 勝 勝 勝 勝 勝 勝 勝 勝 勝 勝

勝 勝 勝 勝 勝 勝

shēng | THẶNG | đảm đương nổi, nhiều không kể xiết

勞 | láo | LAO | vất vả, nặng nhọc; cảm phiền; công lao

勞 勞 勞 勞 勞 勞 勞 勞 勞 勞 勞 勞

勞 勞 勞 勞 勞 勞

lào | LAO | thăm hỏi

博 | bó | BÁC | phú, rộng lớn; uyên bác; đánh bạc, cờ bạc

博 博 博 博 博 博 博 博 博 博 博 博

博 博 博 博 博 博

善

shàn | **THIỆN** | việc tốt, việc thiện; giỏi về; dễ dàng; thân thiện

善 善 善 善 善 善 善 善 善 善 善

善 善 善 善 善 善

喊

hǎn | **HÁM** | la, gào, hét, gọi to

喊 喊 喊 喊 喊 喊 喊 喊 喊 喊 喊

喊 喊 喊 喊 喊 喊

圍

wéi | **VI** | bao vây, vây quanh, bốn bề, vòng vây (chiến sự)

圍 圍 圍 圍 圍 圍 圍 圍 圍 圍 圍 圍

圍 圍 圍 圍 圍 圍

壺

hú | **HỒ** | hủ, bình, bầu; lượng từ của hủ, bình, bầu

壺 壺 壺 壺 壺 壺 壺 壺 壺 壺 壺 壺

壺 壺 壺 壺 壺 壺

富 fù | PHÚ | sung túc, giàu có; dồi dào, rộng lớn; tài phú

富 富 富 富 富 富 富 富 富 富 富 富

富 富 富 富 富 富

寒 hán | HÀN | lạnh, giá rét; sợ hãi, sợ sệt; thanh bần, cơ hàn

寒 寒 寒 寒 寒 寒 寒 寒 寒 寒 寒 寒

寒 寒 寒 寒 寒 寒

尊 zūn | TÔN | cao quý; tôn trọng, tôn kính; kính ngữ, tôn xưng

尊 尊 尊 尊 尊 尊 尊 尊 尊 尊 尊 尊

尊 尊 尊 尊 尊 尊

廁 cè | XÍ | nhà vệ sinh

廁 廁 廁 廁 廁 廁 廁 廁 廁 廁 廁 廁

廁 廁 廁 廁 廁 廁

fù | **PHỤC** | khôi phục, phục hồi; phục thù, trả thù; lại

復 復 復 復 復 復 復 復 復 復 復

復 復 復 復 復 復

bēi | **BI** | bi thương, từ bi

悲 悲 悲 悲 悲 悲 悲 悲 悲 悲 悲

悲 悲 悲 悲 悲 悲

mèn | **MUỘN** | sầu muộn, phiền muộn, không vui

悶 悶 悶 悶 悶 悶 悶 悶 悶 悶 悶

悶 悶 悶 悶 悶 悶

mēn | **MUỘN** | oi bức, ngột ngạt; đậy kín, giữ kín; im lìm

è | **ÁC** | điều xấu, xấu xí, hung ác, ác độc

惡 惡 惡 惡 惡 惡 惡 惡 惡 惡 惡

惡 惡 惡 惡 惡 惡

wù | **Ô** | căm ghét, khó ưa

惱 | nǎo | NÃO | giận, tức giận; phiền não, khổ não

惱 惱 惱 惱 惱 惱 惱 惱 惱 惱 惱 惱

惱 惱 惱 惱 惱 惱

散 | sàn | TÁN | tản ra, phân tán ra; giải sầu, giải muộn phiền

散 散 散 散 散 散 散 散 散 散 散 散

散 散 散 散 散 散

sǎn | TẢN, TAN | lười nhát, rãi rác, lẻ tẻ, bột thuốc (đau dạ dày)

普 | pǔ | PHỔ | phổ biến

普 普 普 普 普 普 普 普 普 普 普

普 普 普 普 普 普

晶 | jīng | TINH | sáng lấp lánh, thạch anh

晶 晶 晶 晶 晶 晶 晶 晶 晶 晶 晶 晶

晶 晶 晶 晶 晶 晶

智　zhì｜TRÍ｜trí tuệ, thông minh

智 智 智 智 智 智 智 智 智 智 智

智 智 智 智 智 智

暑　shǔ｜THỬ｜oi ả, oi bức

暑 暑 暑 暑 暑 暑 暑 暑 暑 暑 暑 暑

暑 暑 暑 暑 暑 暑

曾　zēng｜TĂNG｜chỉ quan hệ cách 2 đời (ông cố, chắt)

曾 曾 曾 曾 曾 曾 曾 曾 曾 曾 曾 曾

曾 曾 曾 曾 曾 曾

céng｜TẰNG｜đã từng

替　tì｜THẾ｜thay thế, vì, suy tàn

替 替 替 替 替 替 替 替 替 替 替 替

替 替 替 替 替 替

棋

qí | KỲ | đánh cờ

棋棋棋棋棋棋棋棋棋棋棋棋

棋 棋 棋 棋 棋 棋

棟

dòng | ĐỐNG | trụ cột chính, lượng từ chỉ ngôi nhà (lầu, tòa, nhà)

棟棟棟棟棟棟棟棟棟棟棟棟

棟 棟 棟 棟 棟 棟

森

sēn | SÂM | rừng rậm, tối tăm lạnh lẽo, dày đặc, nghiêm ngặt

森森森森森森森森森森森森

森 森 森 森 森 森

棵

kē | KHỎA | lượng từ chỉ thực vật (cây, gốc, ngọn)

棵棵棵棵棵棵棵棵棵棵棵棵

棵 棵 棵 棵 棵 棵

| 植 | zhí | THỰC | thực vật, trồng trọt |

植 植 植 植 植 植 植 植 植 植 植 植

植 植 植 植 植 植

| 椒 | jiāo | TIÊU | hồ tiêu, hạt tiêu; ớt các loại |

椒 椒 椒 椒 椒 椒 椒 椒 椒 椒 椒 椒

椒 椒 椒 椒 椒 椒

| 款 | kuǎn | KHOẢN | khoản tiền; điều khoản, mẫu mã; chiêu đãi, thiết đãi |

款 款 款 款 款 款 款 款 款 款 款 款

款 款 款 款 款 款

| 減 | jiǎn | GIẢM | cắt giảm, giảm thiểu, phép trừ |

減 減 減 減 減 減 減 減 減 減 減 減

減 減 減 減 減 減

găng | **CẢNG** | bến cảng; tên gọi tắt của Hồng Công

港

港港港港港港港港港港港港

港 港 港 港 港 港

hú | **HỒ** | cái hồ

湖

湖湖湖湖湖湖湖湖湖湖湖

湖 湖 湖 湖 湖 湖

zhŭ | **CHỬ** | nấu, đun

煮

煮煮煮煮煮煮煮煮煮煮煮煮

煮 煮 煮 煮 煮 煮

pái | **BÀI** | bảng hiệu, nhãn hiệu, thương hiệu; phiếu, thẻ; bộ bài

牌

牌牌牌牌牌牌牌牌牌牌牌牌

牌 牌 牌 牌 牌 牌

猴	hóu	HẦU	con khỉ

猴 猴 猴 猴 猴 猴 猴 猴 猴 猴 猴 猴

猴 猴 猴 猴 猴 猴

童	tóng	ĐỒNG	trẻ con

童 童 童 童 童 童 童 童 童 童 童 童

童 童 童 童 童 童

策	cè	SÁCH	kế sách, đường lối; thôi thúc, đốc thúc; sách

策 策 策 策 策 策 策 策 策 策 策 策

策 策 策 策 策 策

紫	zǐ	TỬ	màu tím

紫 紫 紫 紫 紫 紫 紫 紫 紫 紫 紫 紫

紫 紫 紫 紫 紫 紫

絕

jué | TUYỆT | đoạn tuyệt; dừng lại; tuyệt tử, tuyệt tôn; cự tuyệt

絕 絕 絕 絕 絕 絕 絕 絕 絕 絕 絕

絕 絕 絕 絕 絕 絕

絲

sī | TI | tơ tằm; những thứ nhỏ như sợi; rất nhỏ, rất ít

絲 絲 絲 絲 絲 絲 絲 絲 絲 絲 絲 絲

絲 絲 絲 絲 絲 絲

診

zhěn | CHẨN | khám bệnh

診 診 診 診 診 診 診 診 診 診 診

診 診 診 診 診 診

閒

xián | NHÀN | rảnh rỗi; ung dung; để không, không dùng đến; tuỳ ý

閒 閒 閒 閒 閒 閒 閒 閒 閒 閒 閒

閒 閒 閒 閒 閒 閒

雄

xióng | **HÙNG** | giống đực, mạnh khỏe, anh hùng, kiệt xuất

雄 雄 雄 雄 雄 雄 雄 雄 雄 雄 雄

雄 雄 雄 雄 雄 雄

集

jí | **TẬP** | chợ, thi tập; lượng từ sách hoặc phim (quyển, tập)

集 集 集 集 集 集 集 集 集 集 集

集 集 集 集 集 集

項

xiàng | **HẠNG** | cái cổ, khoản tiền, hạng mục

項 項 項 項 項 項 項 項 項 項 項

項 項 項 項 項 項

順

shùn | **THUẬN** | tuân thủ, thuận theo; vừa, hợp ý; tiện (tiện thể, tiện đường)

順 順 順 順 順 順 順 順 順 順 順

順 順 順 順 順 順

須

xū | **TU** | bắt buộc, phải

須須須須須須須須須須須

須 須 須 須 須 須

亂

luàn | **LOẠN** | lộn xộn, lẫn lộn, phá hoại, tuỳ ý

亂亂亂亂亂亂亂亂亂亂亂亂亂

亂 亂 亂 亂 亂 亂

勢

shì | **THẾ** | thế lực, uy lực; tư thế, dáng vấp; tình thế, cục diện

勢勢勢勢勢勢勢勢勢勢勢勢勢

勢 勢 勢 勢 勢 勢

嗯

en | **ÂN** | từ cảm thán; biểu thị đồng ý hoặc nghi vấn

嗯嗯嗯嗯嗯嗯嗯嗯嗯嗯嗯嗯

嗯 嗯 嗯 嗯 嗯 嗯

填

tián | **ĐIỀN** | bổ sung, bù vào; lấp đầy; điền vào

填 填 填 填 填 填 填 填 填 填 填

填 填 填 填 填 填

嫁

jià | **GIÁ** | xuất giá; vu oan giá họa

嫁 嫁 嫁 嫁 嫁 嫁 嫁 嫁 嫁 嫁 嫁 嫁

嫁 嫁 嫁 嫁 嫁 嫁

幹

gàn | **CAN, CÁN** | phần thân, tài cán, tài năng; chủ yếu, chính

幹 幹 幹 幹 幹 幹 幹 幹 幹 幹 幹 幹

幹 幹 幹 幹 幹 幹

微

wēi | **VI** | nhỏ xíu; thấp kém, hèn mọn; ít, ít ỏi

微 微 微 微 微 微 微 微 微 微 微 微

微 微 微 微 微 微

搖

yáo | **DAO, DIÊU** | nhúc nhích, lắc, lay

搖 搖 搖 搖 搖 搖 搖 搖 搖 搖 搖 搖

搖 搖 搖 搖 搖 搖

搭

dā | **ĐÁP** | dựng, bắc, nối, ráp; phối hợp; ngồi (xe, tàu, máy bay...)

搭 搭 搭 搭 搭 搭 搭 搭 搭 搭 搭 搭

搭 搭 搭 搭 搭 搭

搶

qiǎng | **SANG, THƯỞNG** | cướp, giật, đoạt; tranh giành, nhanh chóng

搶 搶 搶 搶 搶 搶 搶 搶 搶 搶 搶 搶

搶 搶 搶 搶 搶 搶

敬

jìng | **KÍNH** | kính trọng; kính (rượu); kính cẩn

敬 敬 敬 敬 敬 敬 敬 敬 敬 敬 敬 敬

敬 敬 敬 敬 敬 敬

暖

nuǎn | **NOÃN** | ấm áp, làm nóng

暖 暖 暖 暖 暖 暖 暖 暖 暖 暖 暖 暖 暖

暖 暖 暖 暖 暖 暖

暗

àn | **ÁM** | tối, mờ, không rõ; ám hiệu, ra hiệu ngầm

暗 暗 暗 暗 暗 暗 暗 暗 暗 暗 暗 暗 暗

暗 暗 暗 暗 暗 暗

源

yuán | **NGUYÊN** | nguồn (nước); căn nguyên, nguồn gốc, bắt nguồn

源 源 源 源 源 源 源 源 源 源 源 源 源

源 源 源 源 源 源

煎

jiān | **TIÊN, TIẾN** | chiên, rán, sắc (thuốc); bất an, dày vò, dằn vặt

煎 煎 煎 煎 煎 煎 煎 煎 煎 煎 煎 煎 煎

煎 煎 煎 煎 煎 煎

pèng | **PHANH** | va, chạm, đụng; gặp (nhìn thấy, gặp phải); thử, thử xem

碰

碰 碰 碰 碰 碰 碰 碰 碰 碰 碰 碰 碰 碰

碰 碰 碰 碰 碰 碰

jìn | **CẤM** | ngăn cấm; giam cầm

禁

禁 禁 禁 禁 禁 禁 禁 禁 禁 禁 禁 禁 禁

禁 禁 禁 禁 禁 禁

jīn | **CẤM** | đảm đương, chịu đựng được

zuì | **TỘI** | tội, lỗi; phạm tội; nỗi khổ; lên án, quở trách

罪

罪 罪 罪 罪 罪 罪 罪 罪 罪 罪 罪 罪 罪

罪 罪 罪 罪 罪 罪

qún | **QUẦN** | nhóm (người, vật); lượng từ đám, đàn, bầy; đông đúc

群

群 群 群 群 群 群 群 群 群 群 群 群 群

群 群 群 群 群 群

聖

shèng | **THÁNH** | thánh, thánh thơ; thánh nhân, thần thánh; thánh ân, thánh chỉ

聖 聖 聖 聖 聖 聖 聖 聖 聖 聖 聖 聖 聖
聖 聖 聖 聖 聖 聖

落

luò | **LẠC** | bỏ sót; rơi, rụng; nơi, chỗ dừng; bộ lạc

落 落 落 落 落 落 落 落 落 落 落 落
落 落 落 落 落 落

là | **LẠC** | bỏ quên; rớt lại, tụt hậu

葉

yè | **DIỆP** | lá cây, vật giống lá, thời đại

葉 葉 葉 葉 葉 葉 葉 葉 葉 葉 葉 葉 葉
葉 葉 葉 葉 葉 葉

詩

shī | **THI** | thơ; gọi tắt của Kinh Thi

詩 詩 詩 詩 詩 詩 詩 詩 詩 詩 詩 詩 詩
詩 詩 詩 詩 詩 詩

誠

chéng | **THÀNH** | chân thành, thành khẩn; quả thật, thật vậy

誠 誠 誠 誠 誠 誠 誠 誠 誠 誠 誠 誠 誠

誠 誠 誠 誠 誠 誠

資

zī | **TƯ** | tiền tài, của cải; phí, kinh phí; kinh nghệm; tư chất

資 資 資 資 資 資 資 資 資 資 資 資 資

資 資 資 資 資 資

躲

duǒ | **ĐOÁ** | lẩn trốn, ẩn náu, núp; lẩn tránh, né tránh

躲 躲 躲 躲 躲 躲 躲 躲 躲 躲 躲 躲 躲

躲 躲 躲 躲 躲 躲

載

zǎi | **TẢI** | lượng từ đơn vị thời gian (năm)

載 載 載 載 載 載 載 載 載 載 載 載 載

載 載 載 載 載 載

zài | **TẢI** | chở, chuyên chở (người, hàng); ghi chép; đầy, tràn đầy

遍 | biàn | BIẾN | toàn bộ, khắp nơi; lượng từ lần, lượt, đợt

遍 遍 遍 遍 遍 遍 遍 遍 遍 遍 遍
遍 遍 遍 遍 遍 遍

達 | dá | ĐẠT | đến, thông suốt, hoàn thành, đạt đến, truyền đạt

達 達 達 達 達 達 達 達 達 達 達
達 達 達 達 達 達

零 | líng | LINH | tàn lụi (thực vật); phân tán, lả tả; lẻ

零 零 零 零 零 零 零 零 零 零 零 零
零 零 零 零 零 零

雷 | léi | LÔI, LỖI | sấm sét; vũ khí nổ, mìn (địa lôi, thủy lôi)

雷 雷 雷 雷 雷 雷 雷 雷 雷 雷 雷 雷
雷 雷 雷 雷 雷 雷

yù | **DỰ** | trước, sẵn (dự bị, dự kiến, dự trù...); tham dự

預 預 預 預 預 預 預 預 預 預 預 預 預

預 預 預 預 預 預

dùn | **ĐỐN** | tạm ngưng, thu xếp, chỉnh đốn, khốn đốn, bỗng nhiên

頓 頓 頓 頓 頓 頓 頓 頓 頓 頓 頓 頓 頓

頓 頓 頓 頓 頓 頓

gǔ | **CỔ** | cái trống, vỗ tay, cổ động

鼓 鼓 鼓 鼓 鼓 鼓 鼓 鼓 鼓 鼓 鼓 鼓 鼓

鼓 鼓 鼓 鼓 鼓 鼓

shǔ | **THỬ** | con chuột; tiểu nhân (câu chửi)

鼠 鼠 鼠 鼠 鼠 鼠 鼠 鼠 鼠 鼠 鼠 鼠 鼠

鼠 鼠 鼠 鼠 鼠 鼠

嘆 | tàn | THÁN | than, than thở; tấm tắc khen ngợi

嘆 嘆 嘆 嘆 嘆 嘆 嘆 嘆 嘆 嘆 嘆 嘆 嘆

嘆 嘆 嘆 嘆 嘆 嘆

嘗 | cháng | THƯỞNG | nếm, thử, nếm trải, đã từng

嘗 嘗 嘗 嘗 嘗 嘗 嘗 嘗 嘗 嘗 嘗 嘗 嘗

嘗 嘗 嘗 嘗 嘗 嘗

嘛 | ma | MA | trợ từ ngữ khí đặt cuối câu

嘛 嘛 嘛 嘛 嘛 嘛 嘛 嘛 嘛 嘛 嘛 嘛 嘛

嘛 嘛 嘛 嘛 嘛 嘛

團 | tuán | ĐOÀN | vật hình tròn, đoàn thể, đoàn kết

團 團 團 團 團 團 團 團 團 團 團 團 團

團 團 團 團 團 團

夢 | mèng | MỘNG | ngủ mơ, giấc mơ; ao ước, ước mơ

夢 夢 夢 夢 夢 夢 夢 夢 夢 夢 夢 夢 夢 夢

夢 夢 夢 夢 夢 夢

察 | chá | SÁT | khảo sát, thẩm tra; hiểu, phát giác

察 察 察 察 察 察 察 察 察 察 察 察 察 察

察 察 察 察 察 察

態 | tài | THÁI | hình dạng, dáng vẻ, trạng thái

態 態 態 態 態 態 態 態 態 態 態 態 態 態

態 態 態 態 態 態

摸 | mō | MÔ | sờ, sờ mó; lần mò, tìm tòi; ẩn dụ về sự lười biếng

摸 摸 摸 摸 摸 摸 摸 摸 摸 摸 摸 摸 摸 摸

摸 摸 摸 摸 摸 摸

敲

qiāo | **XAO** | gõ, đánh; cân nhắc; tống tiền

敲 敲 敲 敲 敲 敲 敲 敲 敲 敲 敲 敲 敲

敲 敲 敲 敲 敲 敲

滾

gǔn | **CỔN** | cuồn cuộn; lăn, xoay; xéo, cút đi; rất, lắm

滾 滾 滾 滾 滾 滾 滾 滾 滾 滾 滾 滾 滾 滾

滾 滾 滾 滾 滾 滾

漁

yú | **NGƯ** | đánh cá; chiếm đoạt, mưu lợi bất chính

漁 漁 漁 漁 漁 漁 漁 漁 漁 漁 漁 漁 漁 漁

漁 漁 漁 漁 漁 漁

漢

hàn | **HÁN** | cách gọi nam tử, người Hán, Hán (tên triều đại)

漢 漢 漢 漢 漢 漢 漢 漢 漢 漢 漢 漢 漢 漢

漢 漢 漢 漢 漢 漢

漸
jiàn | **TIÊM, TIỆM** | từ từ, dần dần

漸漸漸漸漸漸漸漸漸漸漸漸漸

漸 漸 漸 漸 漸 漸

熊
xióng | **HÙNG** | con gấu, họ Hùng

熊熊熊熊熊熊熊熊熊熊熊熊熊

熊 熊 熊 熊 熊 熊

疑
yí | **NGHI** | nghi ngoặc, nghi ngờ; chần chừ, do dự; hình như

疑疑疑疑疑疑疑疑疑疑疑疑疑

疑 疑 疑 疑 疑 疑

瘋
fēng | **PHONG** | điên, khùng, tinh thần bất ổn

瘋瘋瘋瘋瘋瘋瘋瘋瘋瘋瘋瘋瘋

瘋 瘋 瘋 瘋 瘋 瘋

huò | **HỌA** | tai họa, tai nạn; gây hại, làm hại

禍禍禍禍禍禍禍禍禍禍禍禍禍

禍 禍 禍 禍 禍 禍

fú | **PHÚC, PHƯỚC** | phúc, phước, điều tốt lành; vận may, may mắn

福福福福福福福福福福福福福

福 福 福 福 福 福

chēng | **XƯNG** | gọi, gọi là; khen ngợi, danh xưng

稱稱稱稱稱稱稱稱稱稱稱稱稱

稱 稱 稱 稱 稱 稱

chèng | **XỨNG** | vừa vặn, thích hợp, xứng đáng

duān | **ĐOAN** | đầu (của sự vật), khởi đầu; đoan chính; quỷ kế đa đoan

端端端端端端端端端端端端端端

端 端 端 端 端 端

聚　jù | TỤ | tập trung, tích lũy, làng mạc

聚

腐　fǔ | HỦ | mục nát, thối nát; cổ hủ; đậu phụ

腐

與　yǔ | DỮ | và, cho, tuyển chọn　yù | DỰ | tham dự

與

蓋　gài | CÁI | nắp; che, đậy, phủ lên; vượt qua

蓋

誤　wù｜NGỘ｜sai lầm, để lỡ, lầm lẫn

誤 誤 誤 誤 誤 誤 誤 誤 誤 誤 誤 誤 誤 誤

誤 誤 誤 誤 誤 誤

貌　mào｜MẠO｜tướng mạo, diện mạo

貌 貌 貌 貌 貌 貌 貌 貌 貌 貌 貌 貌 貌 貌

貌 貌 貌 貌 貌 貌

銅　tóng｜ĐỒNG｜kim loại đồng

銅 銅 銅 銅 銅 銅 銅 銅 銅 銅 銅 銅 銅 銅

銅 銅 銅 銅 銅 銅

際　jì｜TẾ｜bờ; ở giữa nhau (quốc tế); thời vận, cơ hội

際 際 際 際 際 際 際 際 際 際 際

際 際 際 際 際 際

颱

tái | ĐÀI, THAI | bão, gió bão

齊

qí | TỀ | chỉnh tề; như nhau; hoàn toàn, đầy đủ

億

yì | ỨC | một trăm triệu

劇

jù | KỊCH | kịch, tuồng; dữ dội, kịch liệt

厲

lì | **LỆ, LẠI** | mãnh liệt, dữ dội; nghiêm khắc; lợi hại

厲厲厲厲厲厲厲厲厲厲厲厲

厲厲厲厲厲厲

增

zēng | **TĂNG** | thêm, tăng thêm

增增增增增增增增增增增增

增增增增增增

寬

kuān | **KHOAN** | rộng, thả lỏng, khoan dung

寬寬寬寬寬寬寬寬寬寬寬寬寬

寬寬寬寬寬寬

層

céng | **TẦNG** | tầng, tầng lớp, trùng điệp

層層層層層層層層層層層層層

層層層層層層

miào | **MIẾU** | nhà thờ tổ tiên, miếu thờ

廟

廟廟廟廟廟廟廟廟廟廟廟廟廟

廟 廟 廟 廟 廟 廟

chăng | **XƯỞNG** | xưởng (sản xuất, sửa chữa)

廠

廠廠廠廠廠廠廠廠廠廠廠廠廠

廠 廠 廠 廠 廠 廠

guăng | **QUẢNG** | mở rộng, rộng rãi, đông đúc

廣

廣廣廣廣廣廣廣廣廣廣廣廣廣

廣 廣 廣 廣 廣 廣

dé | **ĐỨC** | tấm lòng, niềm tin; đức hạnh

德

德德德德德德德德德德德德德

德 德 德 德 德 德

慶

qìng | KHÁNH | mừng, chúc mừng

慶慶慶慶慶慶慶慶慶慶慶慶慶

慶 慶 慶 慶 慶 慶

憐

lián | LIÊN | thương xót, thương yêu

憐憐憐憐憐憐憐憐憐憐憐憐憐

憐 憐 憐 憐 憐 憐

撞

zhuàng | CHÀNG | gõ, đụng, va chạm; xung đột; tình cờ gặp

撞撞撞撞撞撞撞撞撞撞撞撞撞

撞 撞 撞 撞 撞 撞

敵

dí | ĐỊCH | kẻ thù, đối kháng, quân địch, tương đương

敵敵敵敵敵敵敵敵敵敵敵敵敵

敵 敵 敵 敵 敵 敵

標

biāo | TIÊU | ký hiệu, nhãn hiệu, phần thưởng; đấu giá, mở thầu

標標標標標標標標標標標標標標

標標標標標標

模

mó | MÔ | khuôn mẫu, tấm gương; mô phỏng

模模模模模模模模模模模模模模

模模模模模模

歐

ōu | ÂU | gọi tắt của châu Âu

歐歐歐歐歐歐歐歐歐歐歐歐歐歐

歐歐歐歐歐歐

漿

jiāng | TƯƠNG | chất lỏng sệt, đặc (nước tương, sữa đậu nành); keo dán

漿漿漿漿漿漿漿漿漿漿漿漿漿漿

漿漿漿漿漿漿

熟 shú THỤC nấu chín, chín muồi; người quen, quen thuộc; ngủ say

熟 熟 熟 熟 熟 熟 熟 熟 熟 熟 熟 熟 熟
熟 熟 熟 熟 熟 熟

獎 jiǎng THƯỞNG phần thưởng, giải thưởng, khen thưởng; khuyến khích

獎 獎 獎 獎 獎 獎 獎 獎 獎 獎 獎 獎 獎
獎 獎 獎 獎 獎 獎

確 què XÁC đích thực, chính xác, xác nhận

確 確 確 確 確 確 確 確 確 確 確 確 確
確 確 確 確 確 確

窮 qióng CÙNG bần cùng, xa xôi hẻo lánh

窮 窮 窮 窮 窮 窮 窮 窮 窮 窮 窮 窮 窮
窮 窮 窮 窮 窮 窮

篇 | **piān** | **THIÊN** | bài văn, bài thơ; lượng từ bài, phần, chương

篇 篇 篇 篇 篇 篇 篇 篇 篇 篇 篇 篇 篇
篇 篇 篇 篇 篇 篇

罵 | **mà** | **MẠ** | chửi mắng

罵 罵 罵 罵 罵 罵 罵 罵 罵 罵 罵 罵 罵
罵 罵 罵 罵 罵 罵

膚 | **fū** | **PHU** | da; nông cạn, hạn hẹp

膚 膚 膚 膚 膚 膚 膚 膚 膚 膚 膚 膚 膚
膚 膚 膚 膚 膚 膚

蝦 | **xiā** | **HÀ** | con tôm

蝦 蝦 蝦 蝦 蝦 蝦 蝦 蝦 蝦 蝦 蝦 蝦 蝦
蝦 蝦 蝦 蝦 蝦 蝦

衛 | wèi | VỆ | phòng vệ, tự vệ, cảnh vệ, vệ sĩ

衝 | chōng | XUNG | đường lớn, xông lên, đụng chạm, kích động

chòng | XUNG | nồng nặc (mùi); vô lễ

誕 | dàn | ĐẢN | hành vi quái dị, sinh nhật, ra đời

調 | tiáo | ĐIỀU, ĐIỆU | thích hợp; hoà giải; điều chỉnh; pha trộn, phối hợp

diào | ĐIỀU, ĐIỆU | điều động; phái, sắp xếp; thay đổi; mượn tạm

談

tán | **ĐÀM** | thảo luận, ngôn luận

談 談 談 談 談 談 談 談 談 談 談 談 談

談 談 談 談 談 談

賞

shǎng | **THƯỞNG** | ban thưởng, coi trọng, tán thưởng, ngắm, thưởng thức

賞 賞 賞 賞 賞 賞 賞 賞 賞 賞 賞 賞 賞

賞 賞 賞 賞 賞 賞

質

zhì | **CHẤT** | bản chất, tư chất, văn vẻ lịch sự

質 質 質 質 質 質 質 質 質 質 質 質 質

質 質 質 質 質 質

踏

tà | **ĐẠP** | đạp xe; khảo sát thực địa

踏 踏 踏 踏 踏 踏 踏 踏 踏 踏 踏 踏 踏

踏 踏 踏 踏 踏 踏

躺

tǎng | THẢNG | nằm

躺 躺 躺 躺 躺 躺 躺 躺 躺 躺 躺 躺 躺

躺 躺 躺 躺 躺 躺

輪

lún | LUÂN | bánh xe; tàu thuyền; viền, vành, vòng

輪 輪 輪 輪 輪 輪 輪 輪 輪 輪 輪 輪 輪

輪 輪 輪 輪 輪 輪

適

shì | THÍCH | thích hợp; thoải mái; đúng lúc

適 適 適 適 適 適 適 適 適 適 適 適 適

適 適 適 適 適 適

鄰

lín | LÂN | hàng xóm

鄰 鄰 鄰 鄰 鄰 鄰 鄰 鄰 鄰 鄰 鄰 鄰 鄰

鄰 鄰 鄰 鄰 鄰 鄰

醉 zuì | TUÝ | say rượu, say bí tỉ, chìm đắm; ngâm, tẩm rượu

醉 醉 醉 醉 醉 醉 醉 醉 醉 醉 醉 醉 醉

醉 醉 醉 醉 醉 醉

醋 cù | THỐ, TẠC | giấm ăn, ghen tuông

醋 醋 醋 醋 醋 醋 醋 醋 醋 醋 醋 醋 醋

醋 醋 醋 醋 醋 醋

震 zhèn | CHẤN | động đất, chấn động; kinh hoàng, phẫn nộ

震 震 震 震 震 震 震 震 震 震 震 震 震

震 震 震 震 震 震

靠 kào | KHÁO | dựa, tiếp cận, nhờ vào, đáng tin, cập bến

靠 靠 靠 靠 靠 靠 靠 靠 靠 靠 靠 靠 靠

靠 靠 靠 靠 靠 靠

| yǎng | **DƯỠNG** | nuôi dưỡng, nuôi trồng; tu luyện, tu dưỡng; dưỡng bệnh |

養 養養養養養養養養養養養養

養 養 養 養 養 養

| yàng | **DƯỠNG** | phụng dưỡng |

| ō | **ÚC, ỐC** | tiếng than, kêu đau (do đau bệnh) |

噢 噢噢噢噢噢噢噢噢噢噢噢噢

噢 噢 噢 噢 噢 噢

| zhàn | **CHIẾN** | chiến tranh, tranh luận, chiến thuật |

戰 戰戰戰戰戰戰戰戰戰戰戰戰

戰 戰 戰 戰 戰 戰

| dān | **ĐẢM** | gánh vác, lo lắng, phụ trách, đảm đương |

擔 擔擔擔擔擔擔擔擔擔擔擔擔

擔 擔 擔 擔 擔 擔

| dàn | **ĐẢM** | trọng trách |

據

jù | **CƯ** | chiếm giữ (cát cứ), dựa theo, dẫn chứng theo, bằng chứng

據 據 據 據 據 據 據 據 據 據 據 據

據 據 據 據 據 據

曆

lì | **LỊCH** | lịch (âm, dương); cuốn lịch

曆 曆 曆 曆 曆 曆 曆 曆 曆 曆 曆 曆

曆 曆 曆 曆 曆 曆

橋

qiáo | **CAO, KIỀU** | cây cầu, cầu vượt

橋 橋 橋 橋 橋 橋 橋 橋 橋 橋 橋 橋

橋 橋 橋 橋 橋 橋

橘

jú | **QUẤT** | trái quýt

橘 橘 橘 橘 橘 橘 橘 橘 橘 橘 橘 橘

橘 橘 橘 橘 橘 橘

歷

lì | **LỊCH** | trải qua, quá khứ, rành rành, sự từng trải, kinh nghiệm

歷 歷 歷 歷 歷 歷 歷 歷 歷 歷 歷 歷 歷

歷 歷 歷 歷 歷 歷

激

jī | **KÍCH, THÍCH** | toé lên; kích thích, khích lệ; thẳng thắn; kịch liệt

激 激 激 激 激 激 激 激 激 激 激 激 激

激 激 激 激 激 激

濃

nóng | **NÙNG** | dày đặc, đậm đặc; đậm, nồng (vị, màu sắc, tình cảm)

濃 濃 濃 濃 濃 濃 濃 濃 濃 濃 濃 濃 濃

濃 濃 濃 濃 濃 濃

燙

tàng | **NÃNG** | bỏng; ủi (áo), duỗi (tóc); nóng

燙 燙 燙 燙 燙 燙 燙 燙 燙 燙 燙 燙 燙

燙 燙 燙 燙 燙 燙

獨 | dú | ĐỘC | một mình, chỉ có, độc tấu, độc tài

獨 獨 獨 獨 獨 獨 獨 獨 獨 獨 獨 獨 獨
獨 獨 獨 獨 獨 獨

縣 | xiàn | HUYỆN | quận huyện

縣 縣 縣 縣 縣 縣 縣 縣 縣 縣 縣 縣 縣
縣 縣 縣 縣 縣 縣

醒 | xǐng | TỈNH | tỉnh (rượu, ngủ, ngộ); rõ ràng

醒 醒 醒 醒 醒 醒 醒 醒 醒 醒 醒 醒 醒
醒 醒 醒 醒 醒 醒

錶 | biǎo | BIỂU | đồng hồ đeo tay, đồng hồ bỏ túi

錶 錶 錶 錶 錶 錶 錶 錶 錶 錶 錶 錶 錶
錶 錶 錶 錶 錶 錶

險

xiǎn | HIỂM | mạo hiểm, bảo hiểm tai nạn, suýt nữa

險 險 險 險 險 險 險 險 險 險 險 險 險

險 險 險 險 險 險

靜

jìng | TĨNH, TỊNH | yên tĩnh; im lặng, yên lặng; gió yên sóng lặng

靜 靜 靜 靜 靜 靜 靜 靜 靜 靜 靜 靜 靜

靜 靜 靜 靜 靜 靜

鴨

yā | ÁP | con vịt

鴨 鴨 鴨 鴨 鴨 鴨 鴨 鴨 鴨 鴨 鴨 鴨 鴨

鴨 鴨 鴨 鴨 鴨 鴨

嚇

hè | HÁCH | hăm doạ xià | HẠ | doạ nạt; giật mình

嚇 嚇 嚇 嚇 嚇 嚇 嚇 嚇 嚇

嚇 嚇 嚇 嚇 嚇 嚇

嚐

cháng | THƯỞNG | nếm thử

嚐 嚐 嚐 嚐 嚐 嚐 嚐 嚐 嚐 嚐 嚐 嚐 嚐

嚐 嚐 嚐 嚐 嚐 嚐

壓

yā | ÁP | ép, áp chế, tiếp cận, áp lực, áp xuất (huyết áp)

壓 壓 壓 壓 壓 壓 壓 壓 壓

壓 壓 壓 壓 壓 壓

濕

shī | THẤP | độ ẩm cao, ướt, ẩm ướt

濕 濕 濕 濕 濕 濕 濕 濕 濕

濕 濕 濕 濕 濕 濕

溼

shī | THẤP | độ ẩm cao, ướt, ẩm ướt

溼 溼 溼 溼 溼 溼 溼 溼 溼 溼 溼 溼

溼 溼 溼 溼 溼 溼

牆

qiáng | **TƯỜNG** | bức tường, lá chắn (do người hoặc vật tạo nên)

牆 牆 牆 牆 牆 牆 牆 牆 牆

牆 牆 牆 牆 牆 牆

環

huán | **HOÀN** | vòng ngọc, chỉ vật hình tròn, then chốt, vòng quanh

環 環 環 環 環 環 環 環 環

環 環 環 環 環 環

績

jī | **TÍCH** | thành tích

績 績 績 績 績 績 績 績 績

績 績 績 績 績 績

聯

lián | **LIÊN** | liên kết, câu đối

聯 聯 聯 聯 聯 聯 聯 聯 聯

聯 聯 聯 聯 聯 聯

膽 | dǎn | ĐẢM | túi mật, dũng khí, ruột (đồ vật)

膽 膽 膽 膽 膽 膽 膽 膽 膽
膽 膽 膽 膽 膽 膽

臨 | lín | LÂM | nhìn xuống; đến; gần, kề; đối mặt; mô phỏng

臨 臨 臨 臨 臨 臨 臨 臨 臨
臨 臨 臨 臨 臨 臨

薪 | xīn | TÂN | củi lửa (rút củi dưới đáy nồi...), lương bổng

薪 薪 薪 薪 薪 薪 薪 薪 薪 薪 薪 薪 薪
薪 薪 薪 薪 薪 薪

謎 | mí | MÊ | câu đố, điều bí ẩn

謎 謎 謎 謎 謎 謎 謎 謎 謎 謎 謎 謎 謎
謎 謎 謎 謎 謎 謎

講

jiǎng | **GIẢNG** | nói, kể, giảng, giải thích, hương lượng

講 講 講 講 講 講 講 講 講

講 講 講 講 講 講

賺

zhuàn | **TRẠM** | có được, lời được, kiếm được

賺 賺 賺 賺 賺 賺 賺 賺 賺

賺 賺 賺 賺 賺 賺

購

gòu | **CẤU** | mua sắm

購 購 購 購 購 購 購 購 購

購 購 購 購 購 購

避

bì | **TỊ** | tránh, né, lánh, trốn đi; phòng ngừa

避 避 避 避 避 避 避 避 避 避 避 避

避 避 避 避 避 避

醜 chǒu | XÚ | xấu, khó coi; xấu xa, đáng khinh, mất mặt

醜 醜 醜 醜 醜 醜 醜 醜 醜

醜 醜 醜 醜 醜 醜

鍋 guō | OA | cái nồi

鍋 鍋 鍋 鍋 鍋 鍋 鍋 鍋 鍋

鍋 鍋 鍋 鍋 鍋 鍋

顆 kē | KHỎA | viên (lượng từ cho vật có hình tròn)

顆 顆 顆 顆 顆 顆 顆 顆 顆

顆 顆 顆 顆 顆 顆

斷 duàn | ĐOẠN | cắt đứt, đứt đoạn; cai (rượu, thuốc); phán đoán

斷 斷 斷 斷 斷 斷 斷 斷 斷

斷 斷 斷 斷 斷 斷

礎	chǔ	SỞ	nền tảng, cơ sở

礎 礎 礎 礎 礎 礎 礎 礎 礎 礎

礎 礎 礎 礎 礎 礎

織	zhī	CHỨC	dệt, đan; kết hợp, tổ chức

織 織 織 織 織 織 織 織 織 織

織 織 織 織 織 織

翻	fān	PHIÊN	lật, trở, vượt qua, thay đổi

翻 翻 翻 翻 翻 翻 翻 翻 翻 翻

翻 翻 翻 翻 翻 翻

職	zhí	CHỨC	công việc, chức vị; trường dạy nghề, quản lý, chức trách

職 職 職 職 職 職 職 職 職 職

職 職 職 職 職 職

| 豐 | **fēng** | **PHONG** | phong phú, to lớn, đầy ắp |

| 醬 | **jiàng** | **TƯƠNG** | tương, nước sốt, ngâm tương |

| 鎖 | **suǒ** | **TỎA** | cái khóa, dây xích, khóa lại |

| 鎮 | **zhèn** | **TRẤN** | ghim đánh dấu sách; trấn (chợ); trấn áp, ướp lạnh |

zá | **TẠP** | hỗn tạp, lộn xộn, phức tạp, phụ

雜 雜 雜 雜 雜 雜 雜 雜 雜 雜

雜 雜 雜 雜 雜 雜

sōng | **TÙNG** | rối bù (tóc), lỏng lẻo, thư thả, lười nhác, xốp

鬆 鬆 鬆 鬆 鬆 鬆 鬆 鬆 鬆 鬆

鬆 鬆 鬆 鬆 鬆 鬆

yì | **NGHỆ** | kỹ năng, tài nghệ, tay nghề

藝 藝 藝 藝 藝 藝 藝 藝 藝 藝

藝 藝 藝 藝 藝 藝

zhèng | **CHỨNG** | chứng minh, chứng cứ

證 證 證 證 證 證 證 證 證 證

證 證 證 證 證 證

鏡

jìng | **KÍNH** | gương, kính; lấy làm gương

鏡 鏡 鏡 鏡 鏡 鏡 鏡 鏡 鏡 鏡

鏡 鏡 鏡 鏡 鏡 鏡

饅

mán | **MAN** | màn thầu, bánh bao

饅 饅 饅 饅 饅 饅 饅 饅 饅 饅

饅 饅 饅 饅 饅 饅

騙

piàn | **BIẾN** | lừa gạt, hành vi gian dối, lừa đảo

騙 騙 騙 騙 騙 騙 騙 騙 騙 騙

騙 騙 騙 騙 騙 騙

麗

lì | **LỆ** | mỹ lệ, xinh đẹp, tươi sáng

麗 麗 麗 麗 麗 麗 麗 麗 麗 麗

麗 麗 麗 麗 麗 麗

quàn | **KHUYẾN** | khuyên răn, khuyên bảo; khích lệ, khuyến khích

勸

yán | **NGHIÊM** | cấp bách, chặt chẽ, nghiêm khắc, trang trọng

嚴

bǎo | **BẢO** | báu vật, bảo vật; đồng xu thời xưa; quý giá

寶

jì | **KẾ** | liên tục, nối tiếp; kế thừa, kế vị, cha truyền con nối

繼

警

jǐng | CẢNH | cảnh cáo, cảnh giới, cảnh giác, nhạy bén

警 警 警 警 警 警 警 警 警 警

警 警 警 警 警 警

議

yì | NGHỊ | thảo luận, nghị luận

議 議 議 議 議 議 議 議 議 議 議

議 議 議 議 議 議

齡

líng | LINH | tuổi tác

齡 齡 齡 齡 齡 齡 齡 齡 齡 齡 齡

齡 齡 齡 齡 齡 齡

續

xù | TỤC | liên tục, bổ sung, trình tự xử lý

續 續 續 續 續 續 續 續 續 續

續 續 續 續 續 續

護

hù | **HỘ** | bảo vệ, cứu hộ, bao che

護 護 護 護 護 護 護 護 護 護 護

護 護 護 護 護 護

露

lù | **LỘ** | giọt sương, nước (có qua chưng cất, có thể uống)

露 露 露 露 露 露 露 露 露 露 露

露 露 露 露 露 露

lòu | **LỘ** | lộ ra, để lộ, rò rỉ

響

xiǎng | **HƯỞNG** | âm thanh; cất lên, phát ra âm thanh; tiếng vang

響 響 響 響 響 響 響 響 響 響

響 響 響 響 響 響

彎

wān | **LOAN** | cong, uốn khúc

彎 彎 彎 彎 彎 彎 彎 彎 彎 彎 彎 彎

彎 彎 彎 彎 彎 彎

權

quán | **QUYỀN** | tùy cơ ứng biến; quyền, quyền lực, quyền lợi

權 權 權 權 權 權 權 權 權 權 權 權

權 權 權 權 權 權

髒

zàng | **TANG,TẢNG** | không sạch sẽ, dơ bẩn

髒 髒 髒 髒 髒 髒 髒 髒 髒 髒 髒 髒 髒

髒 髒 髒 髒 髒 髒

驗

yàn | **NGHIỆM** | tra xét, thí nghiệm; ứng nghiệm (có kết quả như dự đoán)

驗 驗 驗 驗 驗 驗 驗 驗 驗 驗 驗 驗

驗 驗 驗 驗 驗 驗

驚

jīng | **KINH** | kinh hãi, chấn động, bị kinh động

驚 驚 驚 驚 驚 驚 驚 驚 驚 驚 驚 驚

驚 驚 驚 驚 驚 驚

鹽 | yán | DIÊM | muối

讚 | zàn | TÁN | khen ngợi, tán dương

LifeStyle066

華語文書寫能力習字本：中越語版進階級4
（依國教院三等七級分類，含越語釋意及筆順練習）

作者	療癒人心悅讀社
越文翻譯	鄧依琪、阮氏紅絨
越文校對	陳氏艷眉
美術設計	許維玲
編輯	劉曉甄
企畫統籌	李橘
總編輯	莫少閒
出版者	朱雀文化事業有限公司
地址	台北市基隆路二段 13-1 號 3 樓
電話	02-2345-3868
傳真	02-2345-3828
劃撥帳號	19234566 朱雀文化事業有限公司
e-mail	redbook@hibox.biz
網址	http://redbook.com.tw
總經銷	大和書報圖書股份有限公司02-8990-2588
ISBN	978-626-7064-17-7
初版一刷	2022.06
定價	169 元
出版登記	北市業字第1403號

國家圖書館出版品預行編目

華語文書寫能力習字本：中越語版進
階級4/療癒人心悅讀社作.-- 初版. --
臺北市：朱雀文化事業有限公司,
2022.06- 冊 ;公分. -- (LifeStyle ; 66)
中越語版
ISBN 978-626-7064-17-7
(第4冊：平裝). --

1.CST: 習字範本 2.CST: 漢字

About 買書：
●朱雀文化圖書在北中南各書店及誠品、 金石堂、 何嘉仁等連鎖書店均有販售， 如欲購買本公司圖書，
建議你直接詢問書店店員。 如果書店已售完， 請撥本公司電話02-2345-3868。
●●至朱雀文化網站購書（http://redbook.com.tw）， 可享85折優惠。
●●●至郵局劃撥（戶名：朱雀文化事業有限公司， 帳號19234566）， 掛號寄書不加郵資， 4本以下無折
扣， 5〜9本95折， 10本以上9折優惠。